나의 디자인이
나의 삶이다

Paul Rand : A Designer's Art

일러두기

이 책 「Paul Rand: A Designer's Art」는
1985년 미국 예일대학교 출판부에서 처음 출간되었고
1997년에 안그라픽스가 「폴 랜드: 그래픽 디자인
예술」이라는 제목으로 한국어판 초판을 발행했습니다.
이후 2004년에 절판된 것을 2019년에 「폴 랜드의
디자인 예술」로 제목을 변경하여 복간하였습니다.

인명과 지명을 비롯한 고유명사의 외국어 표기는
국립국어원 외래어 표기법에 따랐으나 이미 굳어진
관례나 현지인의 발음도 고려하여 반영하였습니다.

원어는 처음 언급될 때만 병기하였습니다.

인용된 도서와 정기 간행물 중 국내에 정식 번역된
적이 없는 경우 원어 제목만을 기재하였습니다.

단행본은 「 」 개별 작품 및 논문, 기사는 「 」
신문과 잡지는 《 》 전시나 강연, 영화, 음악 등의
저작물은 ‹ ›로 엮었습니다.

225쪽 오른쪽 마지막 단락은 프랑스어 원문을
최정수 님이 옮긴 것입니다.

폴 랜드의 디자인 예술

폴 랜드 지음
박효신 옮김

안그라픽스

이 책에 실린 폴 랜드의 글은 예일대학교
출판부의 허락을 받아 다시 출간되었습니다.
대부분 재편집 과정을 거쳤음을 밝힙니다.

『폴 랜드의 디자인 생각Thoughts on Design』
위텐본, 슐츠사. 1946

「Black Black Black」
"Graphic Forms". Black in the Visual Arts
하버드대학교 출판부. 1949

「Ideas about Ideas」
《Industrial Design Magazine》. 1955. 8월호

「The Good Old "Neue Typografie"」
타입디렉터스클럽. 1959

「The Trademarks of Paul Rand」
조지 위텐본사. 1960

「The Art of the Package, Tomorrow and Yesterday」
《Pring Magazine》. 1960. 1-2월호

「Integrity and Invention」
《Graphis Annual》. 취리히. 1971

「Politics of Design」
《Graphis Annual》. 취리히. 1981

「A Paul Rand Miscellany」
《Design Quarterly》. 1984

도판 제공
2쪽 Wend Fisher 43쪽 Fred Schenk
205쪽 Hedrich Blessing 219쪽 John H. Super
그 외 다양한 사진 Peter Johnson
210쪽 Jean Arp. 〈Vegetation〉. MoMA
210쪽 Pablo Picasso. 〈Guernica〉. Museo del Prado
231쪽 Paul Cézanne. 〈Still Life with Apples and
Peaches〉. National Gallery of Art

이 책 210쪽에 쓰인 Pablo Picasso와
Paul Cézanne의 작품에 대한 사용 허가는
Artists Rights Society에서 얻었습니다.

Original Designed by Paul Rand.

폴 랜드의 디자인 예술

2019년 1월 3일 초판 인쇄
2019년 1월 17일 초판 발행
지은이 폴 랜드
옮긴이 박효신
발행인 김옥철
주간 문지숙
편집 박지선
디자인 노성일
인쇄제책 영림인쇄
커뮤니케이션 이지은 박지선
영업관리 강소현
펴낸곳 (주)안그라픽스
우 10881 경기도 파주시 회동길 125-15
전화 031-955-7766(편집) 031-955-7755(고객서비스)
팩스 031-955-7744
이메일 agdesign@ag.co.kr
웹사이트 www.agbook.co.kr
등록번호 제2-236 (1975.7.7)

A DESIGNER'S ART
by Paul Rand

이 책의 국립중앙도서관 출판예정도서목록(CIP)은
서지정보유통지원시스템 홈페이지(seoji.nl.go.kr)와
국가자료공동목록시스템(nl.go.kr/kolisnet)에서
이용하실 수 있습니다. CIP제어번호: CIP2018041935

ISBN 978-89-7059-986-1 (03600)

마리온에게
그리고 부모님과
형제 자매를
생각하며

Contents

바로 눈 앞에 있는 것이
잘 안 보이는 법이다.

— 괴테 *Goethe*

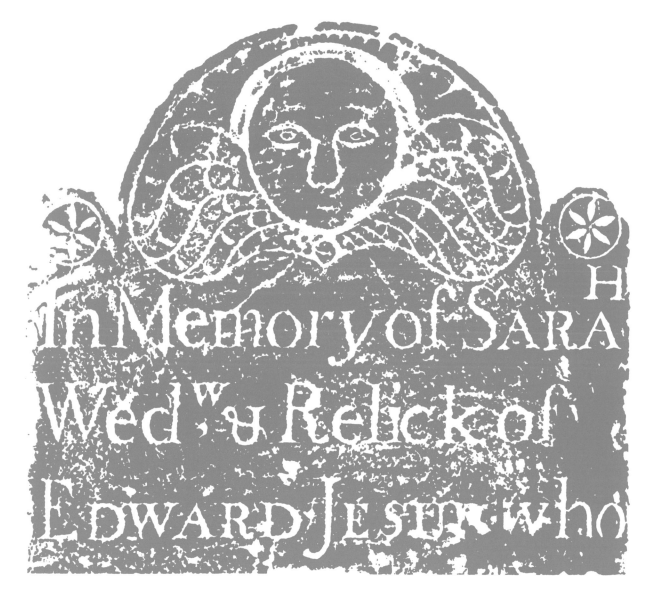

비석을 조각하는 일은 성격상 우울한 작업일 수밖에 없다. 하지만 18세기에 이 비석을 조각한 사람은 유머와 재능이 넘치는 기술을 보여주고 있다.

이 책은 과거에 내가 써왔던 원고들, 특히 『폴 랜드의 디자인 생각 Thoughts on Design』이라는 책을 정리한 것이다. 나의 의도는 폴리클리투스 Polyclitus 이후로 줄곧 예술가들을 이끌어왔던 예술 개념들이 타당한지 알아보는 것이다. 나는 시간을 초월한 예술의 원칙을 적용할 때 비로소 훌륭한 작품을 만들 수 있다고 생각한다. 특히 자유 분방한 펑크 문화와 그래피티가 난무하는 세계에서 자라난 사람들에게도 이런 원칙이 항상 적용된다는 것을 강조하고 싶다.

특별한 언급이 없다면 이 책에 수록된 모든 일러스트레이션은 작업의 편의상 내 작품 중에서 엄선한 것임을 밝혀 둔다. 이 책이 나오기까지 여러 해 동안 나를 도와준 사람들을 모두 열거하는 것은 쉬운 일이 아니다. 예일대학교의 편집자와 타이핑과 편집을 도와준 아내에게 감사한다. 끈기 있게 원고를 수없이 교정해 준 나의 친구 마리오 램포네에게도 특별한 감사를 보낸다.

1984년 겨울 코네티컷주 웨스톤에서

**예술을
위한 예술**

1890년 프랑스 화가 모리스 드니 Maurice Denis는 "그림이라는 것은 기마騎馬 장면이나 나부裸婦 또는 어떤 일화이기 이전에 본질적으로 특정한 질서로 구성되고 채색된 평면임을 알아야 한다."고 말했다. 그는 이미 16세기에 조르조 바사리 Giorgio Vasari가 멋지게 정의했던 대로 "디자인은 모든 창조 작업에 생명을 불어넣는 원리"라고 말했다.

디자인, 형태, 미, 조형, 미학, 예술, 창의, 그래픽 등의 용어를 정의하기란 쉬운 일이 아니다. 각기 여러 가지 뜻과 주관적 해석이 있을 수 있기 때문이다. 그래픽 디자인이란 말도 많은 의미를 내포하고 있어서 그것을 딱히 무엇이라고 정의 내리기는 쉽지 않다. 많은 사람들은 그래픽 디자인을 벽지, 천, 의상, 융단 따위를 만드는 장식적인 것으로 알고 있으며, graphic 또는 graphics는 소위 회화보다 예술성이 낮은 인쇄나 인쇄 산업 등을 가리킨다고 생각한다.

이처럼 아직도 많은 사람들이 그래픽 디자인이 무엇인지 잘 모르고 있다. 그래픽 디자인이라는 말이 처음 쓰인 것은 W. A. 드위긴스 W.A. Dwiggins가 1922년 8월 29일자 《보스턴 트랜스크립트 Boston Transcript》지에 게재한 글에서였다. 그는 이 글에서 "광고 디자인이란 모든 사람이 이해하는 그래픽 디자인의 유일한 형태다."라고 말했다. 그러나 그가 그래픽이란 말을 처음 사용한 사람이었는지 여부는 단지 추측일 따름이다.

옥스포드 Oxford 영어사전은 graphic(s)에 대해서 두 단에 걸쳐 언급하고 있다. 그 의미 안에는 드로잉, 페인팅, 레터링, 글쓰기, 에칭, 조각, 생생함, 명료함 등이 포함된다. 또한 design에 관해서는 네 단에 걸쳐 계획, 목적, 의도, 모형, 배열, 장식이라 설명하고 있다. 그러나 그래픽에 대한 이러한 의미의 확장은 너무 광범위하고 명확하지 않아서 올바른 정의라고 말할 수 없다. 한때 흔히 쓰였던 상업 미술 commercial art 이라는 말이 아마 직업으로서의 그래픽 디자인을 보다 더 잘 설명하고 있는지도 모른다. 그러나 이것 역시 올바른 의미를 전달하는 데는 충분하지 않다. 상업적인 속물성과 범위의 모호함으로 이 '상업 미술'이라는 단어는 오늘날 그래픽 예술계에서 점차 사라지게 되었다.

디자이너라는 직업에 대한 정의 역시 너무 광범위하고 불명확하다. 그래픽 디자이너는 언어나 그림으로 표현되는 아이디어를 창출하고, 전체적인 비주얼 커뮤니케이션 문제를 해결하는 사람이다. 인쇄 또는 생산되기 전에 그래픽 디자이너의 손을 거쳐야 하는 것들에는 가격표, 카탈로그, 신문, 잡지, 포스터, 브로슈어, 광고물, 책, 책표지, 문구류, 로고타입, 패키지, 상표, 사인 등이 포함된다. 간단히 말해 그래픽 디자인은 언어 또는 그림 등의 시각적 조작이 필요한 모든 상품을 망라한다.

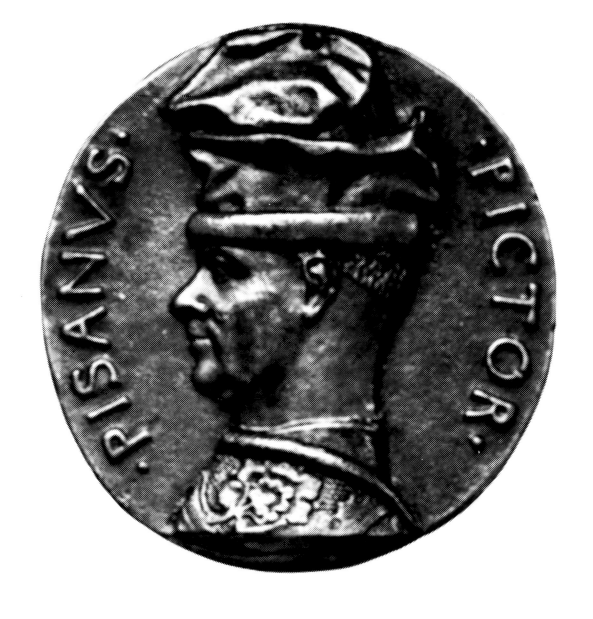

피사넬로 *Pisanello*의 메달
프랑스국립도서관. 파리

디자인에서는 제작보다 구상이 더 중요하다. 스케치나 도면 혹은 말로써 나타나는 디자이너의 창의적인 노력은 식자공, 인쇄공, 제지공, 견본 제작자들에게 제작을 지시하기 위한 경우가 많다. 예를 들어 우표나 비석 디자인은 디자이너가 담당하지만 인쇄공이나 석공의 기술 없이는 완성될 수 없다.

형태, 추상, 시각적 관계, 비정통적인 방법과 재료를 강조하는 근대 회화의 혁명은 일화나 대상보다는 전체적인 외관 디자인에 주안점을 두어 왔다. 이것은 또한 상업 미술이 그래픽 디자인이라는 이름으로 불리는 계기를 마련했으며 진부하고 따분한 일러스트레이션보다는 의미심장한 형태, 착상, 은유, 위트, 유머 그리고 시각적 인지 작업에 역점을 두었다.

존 코웬호벤 『Design and Chaos: The American Distrust of Art』 『Half a Truth is Better than None』 시카고와 런던. 1982. 208쪽.

미국 저술가 존 코웬호벤John Kouwenhoven[1]은 "우리는 형태의 연관성과 디자인이 없는 곳에서는 의미도 발견할 수 없음을 안다."라고 말했다. 그래픽 디자인은 본질적으로 시각적 상관 관계에 관한 것으로 서로 관계가 없어 보이는 요구와 아이디어, 단어 또는 그림에 의미를 부여한다. 이렇게 재료를 선택하고 다듬어 흥미롭게 만드는 것이 디자이너의 역할이다. 존 코웬호벤은 이어서 "분명히 아무 관계가 없던 것들을 결합시키면 흥미롭게 변하는데 그 이유는 의미와 디자인의 발견이 인간 특유의 정신 활동이기 때문이다."라고 말했다. 덧붙여 "사실 디자인의 추구는 모든 예술과 과학의 기초가 된다…예술이라는 말의 근본적인 의미가 '결합과 조화'라는 것은 의미심장하다."라고 말했다.

우리가 디자인을 바라보는 방식에 특색을 더하는 생각은 20세기 초에 확립된 개념 위에 만들어졌다. 본질적으로 구상 미술의 이념은 그 유래가 폴 세잔 Paul Cézanne이나 파블로 피카소Pablo Picasso의 비정통적인 시각 개념에서든 아니면 스테판 말라르메 Stéphane Mallarmé, 에밀 베르나르Émile Bernard, 모리스 드니처럼 이들 못지 않게 도발적인 상징주의 작가나 화가 들에서든 형식주의 디자인 이념으로 대치되었다.

디자이너의 작품도 뛰어난 예술가의 작품과 마찬가지로 독창적이다. 디자이너는 작품의 끝없는 복제를 전제로 하나의 디자인, 하나의 광고물, 하나의 포스터를 창조한다. 이것은 회화 한 점이 복제되어 많은 미술 서적이나 카탈로그로 만들어지는 것과 같은 것이다. 완전히 새로운 것을 만들어내는 디자이너는 또한 완전히 새로운 것을 창조해내는 화가와 같다. 화가와 마찬가지로 디자이너도 역사, 다른 화가나 디자이너, 라스코 벽화, 이집트, 중국 혹은 아이들로부터 영향을 받는다.

그래픽 디자인을 일반적으로 비주류 예술이라 말하는데, 이런 말들은 사실에 근거했다기보다는 보는 입장에 따른 것이다. 예술성이 뛰어난 작품은 화가나 디자이너 모두에게서 찾아보기 힘들다. 물론 그래픽 디자인과 회화 사이에 기본적인 차이점은 존재한다. 그렇지만 그 차이점은 필요에 따른 것이지 형태나 질의 차이는 아니다. 이러한 편견은 독창적인 작품을 만들어내는 데 당연히 수반되는 어려움을 지나치게 강조한 것이다.

1 테오필 고티에.
『모팽 아가씨Mademoiselle Maupin』
서문. 파리. 1835.

2 베네데토 그래바뇰로
Benedetto Gravagnuolo
『Adolf Loos』 뉴욕. 1982. 12쪽.

19세기에 테오필 고티에Théophile Gautier 는 예술 실용주의자들을 경멸하며 다음과 같이 말했다. "실용적인 것치고 진정 아름다운 것은 없다… 실용적인 것은 모두 추악하다."[1] 이것이 바로 '예술을 위한 예술'이다. 그리고 1908년에 『장식과 범죄Ornament and Crime』를 쓴 아돌프 로스 Adolf Loos 가 "예술에서 실용적인 목표를 완전히 제거하지 않으면 안 된다."[2]고 한 비평은 당시의 많은 예술가와 예술 애호가 들의 신념을 대변한 것이었다. 요즘 이런 당혹스런 말을 종종 들을 때가 있다. 호안 미로Joan Miró가 그린 포스터를 디자인으로 분류하는 것과 한스 홀바인 Hans Holbein의 인쇄술, 피사넬로Pisanello의 호화로운 메달, 피에르 보나르Pierre Bonnard의 우아한 잡지 표지를 디자인으로 분류하는 것 중 과연 어느 것이 쉬운 일일까?

형식과 실용성을 융합하려는 시도가 1920년대 즈음에 여러 번 있었다. 예를 들면 러시아 구성주의자Constructivists들은 대량 소비를 위한 굿 디자인 프로그램에 크게 이바지했다. 그들은 또한 오늘날 디자인, 회화, 조각 분야의 직업을 가지고 뛰어난 작품을 만들려면 특별한 관점이 특별한 기능만큼이나 중요하다는 것을 보여주었다.

세이커 교도들의
마당 빗자루
1800년경

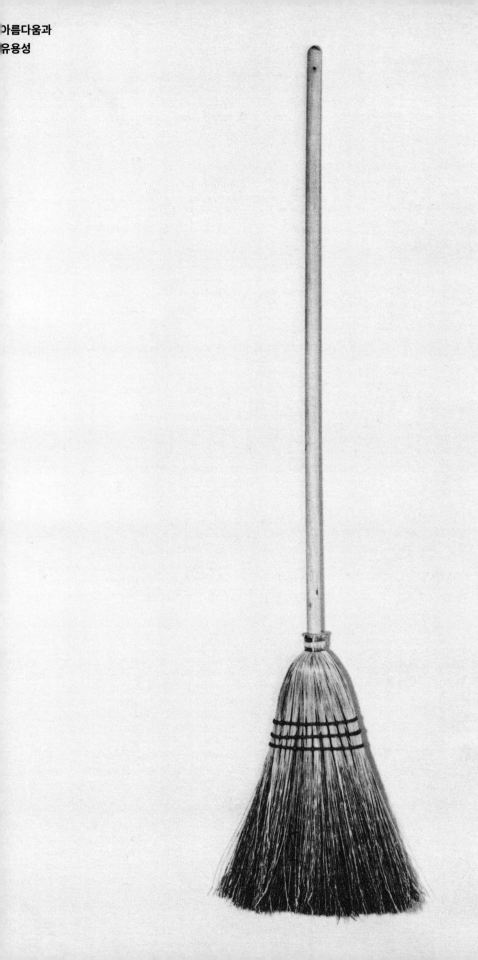

"이념은 현실의 변형을 노려야 한다."
─윌리엄 제임스William James

존 듀이. 『Art as Experience』
The Live Creative and
Ethereal Things』
뉴욕. 1934. 26쪽.

설득력이 있든 정보를 제공하든 옥외 광고 간판으로부터 출산 통지서에 이르기까지 모든 종류의 비주얼 커뮤니케이션은 형태와 기능의 구현으로 봐야 한다. 즉 그것은 아름다움과 유용성의 일체화이다. 카피, 아트 및 타이포그래피는 하나의 살아 있는 실체로 봐야 한다. 각각의 요소는 서로 유기적으로 연결되고 전체와 조화를 이루며 아이디어를 구체화하는 데 필수적으로 작용한다. 디자이너는 마술사처럼 주어진 공간에서 이 요소들을 조작하여 자신의 실력을 발휘한다. 이러한 공간이 광고, 정기 간행물, 서적, 인쇄물, 포장, 공업 제품, 사인 또는 텔레비전 광고 등 어떤 형태를 취하든지 그 기준에는 변함이 없다.

형태와 기능, 콘셉트와 제작이 일치하지 않으면 미적 가치를 가진 물건을 생산하지 못한다는 사실은 지속적으로 증명되었다. 마찬가지로 예술가와 그의 작품을 분리시키거나 개인의 작품을 전체의 일부분으로 격하시키고, 조직이 예술을 창조하거나 창조 과정을 갈라놓는 체제에서는 결과적으로 작품의 질이 떨어질 뿐만 아니라 작가들의 입지도 줄어든다.

존 듀이John Dewey는 순수 미술과 실용적 혹은 기능적 미술과의 관계에 대해 다음과 같이 말했다. "현재 실용적인 용도로 만들어진 거의 모든 생활용품들이 미적 가치를 발산하지 못한다는 것은 불행하게도 사실이다. 그러나 그것은 미적인 것과 실용적인 것 자체는 관계가 없기 때문이다.

생산 활동을 체험할 때, 우리는 생생한 삶의 기쁨을 느낀다. 이를 방해하는 요소들이 있는 한 작품의 미적 가치는 언제든 결여된다. 한정된 특별한 목적을 위해서 아무리 유익하다고 해도, 그러한 것은 궁극적으로 삶을 확장하고 풍요롭게 만드는 측면에서는 결코 유용하다고 말할 수 없다."[1]

존 듀이가 미적 요구를 "하찮은 것이 안전한 것을 만들기도 하지만, 완전함 자체가 하찮은 것은 아니다."라고 했던 말은 셰이커 교도 Shakers가 증명했다. 세이커 교도들의 종교적 신념은 미와 유용성이 꽃 필 비옥한 토양을 마련했다. 그들의 종교적 요구는 뛰어난 아름다움을 보여주는 직물, 가구, 도구의 디자인을 통해 표출되었다. 이 제품들에는 세이커 교도들의 소박한 생활, 금욕주의, 절제력, 장인 정신, 비례, 공간 및 재료에 대한 섬세한 감각이 잘 나타나 있다.

과거에도 아름다움 자체가 목적이었던 경우는 드물었다. 샤르트르Chartres 대성당의 장엄한 스테인드글라스는 파르테논Parthenon 신전이나 쿠푸 왕Cheops의 피라미드만큼 실용적이다. 고딕 양식의 웅장한 대성당 외부 장식은 성당 안으로 들어가고 싶은 마음을 불러일으키고 내부의 장미 무늬 창은 종교적 분위기를 자아낸다. 이것이야말로 미와 실용성의 공생 관계를 보여주는 것이다.

세이커 교도들의 문고리
켄터키 주 플레전트힐
1850년경

디자이너의 문제

1 여기서 레이아웃이라는 말을 쓰는 이유는 보다 보편적이기 때문이다. 사실 나는 이 말 대신에 회화에서 쓰는 구도composition라는 말을 사용하고 싶다.

2 예술 작품의 창조에서 예술가 내면의 변화 과정을 기술한 R. H. 윌렌스키R. H. Wilenski의 『The Modern Movement in Art』 참조. 뉴욕. 1934.

3 조지프 피퍼Joseph Pieper 『Leisure: The Basis of Culture』 뉴욕. 1952. 25쪽.

사진과 활자, 일러스트레이션 등 몇 가지 시각적 요소를 재미있고 보기 좋게만 배열하면 좋은 레이아웃을 만들 수 있다는 생각은 그래픽 디자이너가 하는 일을 몰라서 하는 말이다.[1] 간혹 이리저리 배열을 바꾸다가 해결책을 찾는 행운이 따를 때도 있지만 이러한 시도는 여러 번의 시행착오를 각오해야 하는 불확실한 시간 낭비다. 예술가라는 일에는 충동적인 측면도 있어서 무작위적인 시도가 어느 정도 필요할지 모른다. 그러나 그것이 시각적인 문제 해결에 체계적, 통일적, 반복적인 방법을 무시해도 좋다는 뜻은 아니다.

일반적으로 노련한 디자이너는 선입관 없이 일을 시작한다. 아이디어는 주의 깊은 관찰을 통해 나온 결과이고 디자인은 그 아이디어의 산물이다. 과제를 효과적으로 해결하기 위해서 디자이너는 이와 같은 정신적인 프로세스를 반드시 거쳐야 한다.[2] 의식적이든 아니든 디자이너는 분석하고 해석하고 체계화한다. 그는 자신의 분야나 관련 분야의 기술적인 발전 추이를 알고 있으며, 새로운 기술을 즉흥적으로 만들어내고 그것들을 결합한다. 디자이너는 주어진 재료들을 종합하여 아이디어, 상징, 그림의 형태로 재구성한다. 명확한 표현을 위해서 혹은 흥미를 불러일으키기 위해서 자신의 상징을 적절한 장식물로 보강한다. 육감과 본능을 이끌어내기도 하고, 보는 사람의 감각과 기호도 고려한다. 요컨대 디자이너는 체험하고 깨닫고, 분석하고, 조직하고, 상징화하며 통합한다.

이러한 맥락에서 디자이너는 사상가와 공통점이 많다. "칸트에 따르면 인간의 지식은 비교와 실험, 연관, 구별, 추상, 연역, 증명 등의 활발한 지적 노력으로 실현된다."[3]

디자이너는 근본적으로 다음과 같은 세 층위의 재료를 만난다. a) 주어지는 것: 제품, 카피 문안, 슬로건, 로고타입, 포맷, 매체, 생산 과정 b) 형태적인 것: 공간, 대비, 비례, 조화, 리듬, 반복, 선, 덩어리, 모양, 색, 무게, 부피, 가치, 질감 c) 심리적인 것: 시각 인지, 착시, 보는 사람의 본능, 직관, 정서 그리고 디자이너 자신의 요구

디자이너에게 주어진 자료가 시각적으로 풀어나가기 부적절하거나 혹은 모호하고 흥미를 끌지 못할 때 디자이너는 문제점들을 다시 생각하고 해결해야 한다. 경우에 따라서는 주어진 자료를 버리거나 수정해야 하는 일도 있다. 디자이너는 모든 자료들을 어떻게, 왜, 언제와 같은 최소단위로 해체해 분석함으로써 문제를 해결할 수 있다.

이 신문 광고는 모스 부호에 익숙한 사람들을 위한 것이었다. 그러나 이것은 이 부호에 익숙하지 않은 일반인의 주의를 강하게 끌어내는 역할도 훌륭히 해냈다. 1954

To the executives and management of the Radio Corporation of America:

Messrs. Alexander, Anderson, Baker, Buck, Cahill, Cannon, Carter, Coe, Coffin, Dunlap, Elliott, Engstrom, Folsom, Gorin, Jolliffe, Kayes,

Marek, Mills, Odorizzi, Orth, Sacks, Brig. Gen. Sarnoff, R. Sarnoff, Saxon, Seidel, Teegarden, Tuft, Watts, Weaver, Werner, Williams

Gentlemen: An important message intended expressly for your eyes is now on its way to each one of you by special messenger.

William H. Weintraub & Company, Inc. Advertising *488 Madison Avenue, New York*

비주얼 커뮤니케이션에서의 심벌

그래픽 디자인은 보는 사람을 염두에 둔 작업이다. 설득과 정보 제공이 디자이너의 목표이므로 그가 해결해야 할 문제에는 두 가지가 있다. 관람객의 반응을 예측하는 일과 그것을 자신의 미적 요구에 부합시키는 일이다. 따라서 그래픽 디자이너는 자신과 관람객 사이의 의사 전달 수단을 찾아야 한다. 이것은 이젤을 사용하는 화가에게는 신경 쓸 필요가 없는 조건이다. 문제가 간단한 것은 아니지만, 사실상 그런 복잡함이 이 문제에 대한 해결 방법을 제시한다. 말하자면 문제의 보편적이며 포괄적인 이미지를 발견해 추상적 개념을 구체적 형태로 바꾸는 것이다.

디자이너는 궁극적으로 자신의 인식과 체험을 상징적인 시각 언어로 표현한다. 사람들은 상징symbol의 세계에 살고 있다. 상징은 예술가와 관람객의 공통 언어다. 웹스터Webster 사전은 상징을 "상호 관계, 연상, 관습 혹은 의도적인 것이 아닌 우연한 유사성에 의해서 무엇인가를 나타내고 암시하는 것; 한 국가나 한 교회라는 생각이나 통일성처럼 눈에 보이지 않는 것의 시각적 사인; 엠블럼; 즉 용기의 상징인 사자, 기독교 신앙의 상징인 십자가 같은 것"이라고 설명한다. 고블레 달비엘라 Goblet d'Alviella는 "심벌은 복제품을 목표로 하지 않는 표시다."라고 정의했다.

단순화, 양식화, 기하학적, 추상적, 이차원적, 평면적, 비구상적, 비유추적과 같은 말들은 종종 심벌이란 용어로 잘못 사용된다. 보통 심벌의 특징을 묘사할 때 그 말들이 시각적으로 나타내고자 하는 이미지에 적합하다는 것은 사실이지만 심벌이 심벌로서 가치가 있으려면 단순해야 한다는 말이 반드시 옳은 것은 아니다. 가장 우수한 심벌 가운데 일부가 단순화한 이미지로 되어 있다는 사실은, 단순함이란 말 자체를 가리키는 것이 아니라 단순성의 효과를 지적할 뿐이다. 근본적으로 심벌이란 그것이 어떻게 보이는가가 아니라 어떻게 작용하는가에 따라서 정의된다.

심벌은 추상적인 형태, 기하학적인 모양, 사진, 그림, 알파벳, 숫자 등 여러 가지로 묘사될 수 있다. 가령 다섯 개의 꼭지점이 있는 별이나, 주인의 목소리를 듣고 있는 강아지 그림, 조지 워싱턴의 철제 조각, 에펠탑 등은 모두 심벌이다.

종교적, 세속적인 단체들은 심벌의 의사전달 능력을 확실하게 보여주었다. 십자가는 공격적인 수직선과 수동적인 수평선이 결합된 형태다. 종교적인 의미와는 별개로, 이렇게 완벽한 형태는 매우 흥미롭다. 이러한 관계로 볼 때 십자가가 상징하는 인내와 관련이 있다는 추론은 어느 정도 타당하다고 볼 수 있다. 다음의 인용문에서 서양과 동양의 사고 방식 사이에 나타난 신기할 정도로 유사한 점을 주목해 보자. 독일 서체 디자이너 루돌프 코흐 Rudolf Koch는 『The Book of Signs』에서 "십자가라는 기호에서는 신성과 세속이 결합되어 조화를 이룬다…그것은 두 개의 단순한 선에서 발전하여 완벽한 기호가 되었다. 십자 모양은 인류 최초의 기호이며 기독교적 개념과는 별개로 세상 어디에서나 발견된다."[1]고 말했다. 『주역周易』 제1권에는 다음 구절이 있다. "남성과 여성, 즉 음양陰陽의 불가해성을 신神이라 부른다." 이 개념은 서로 동하여 삼라만상을 낳는 음양의 기운을 나타내는 태극 문양으로 그려진다.

중국 철학의 본질은 다음과 같은 표현에 나타나 있다. "천지만물은 음양의 조화로 이루어진다."[2] 모든 시각적 이미지는 스타일, 추상화된 정도 혹은 실재와 상관없이 심벌의 역할을 한다.

루돌프 코흐
『The Book of Signs』
런던. 1930. 2쪽.

『주역』, 「계사상전」, 5장 9절.
陰陽不測之謂神(음양불측지위신).

모든 시각적 이미지는 스타일,
추상화된 정도 혹은 실재와 상관없이
심벌의 역할을 한다.

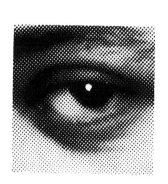

여기에 있는 심벌은 형태의 문제,
즉 수직면과 수평면의 대립에서 생긴 결과이다.
동시에 이것은 십자가의 권위와
평온함을 나타낸다.

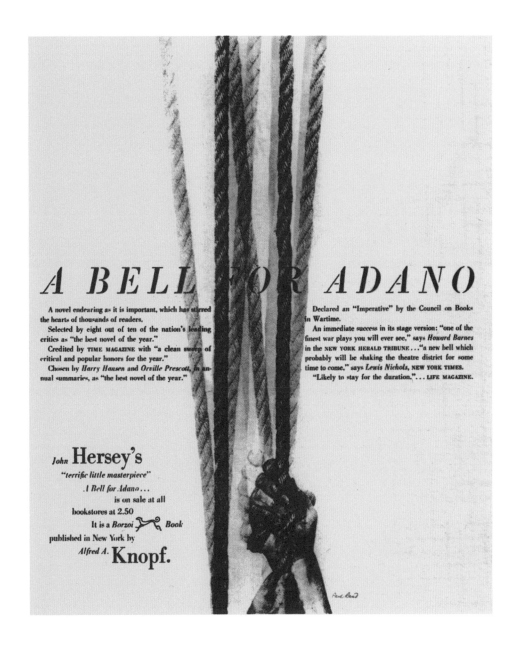

신문 광고
알프레드 A. 놉 Alfred A. Knopf
1945

이 잡지 표지의 십자가 형태는
체코슬로바키아의 지도를 자르는 가위를 디자인한
것이다. 오른쪽 페이지에 있는 잡다한 요소들
즉 문자와 일러스트레이션 그리고 트레이드마크는
십자가 형태로 통합되어 있다.

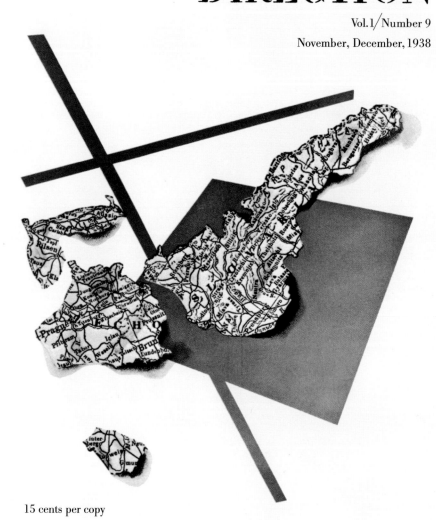

DIRECTION

Vol.1/Number 9

November, December, 1938

15 cents per copy

잡지 표지
《Direction》
1938

잡지 광고
웨스팅하우스 Westinghouse
1961

10,000
Traffic Signals
Controlled
by a Computer...

Imagine a computer that could solve the downtown traffic problem. This is the long-range potential of a new kind of computer invented by Westinghouse, one that could control ten thousand traffic signals, and move more cars with fewer delays. This computer "learns" by experience, tries new approaches when necessary, adapts instantly to changing problems. Right now it's at work in industry. One pilot model has been running a refinery process, not to produce the greatest number of tons, not to produce the highest profit per ton, but to produce the highest total profit for the equipment. This new-concept computer will improve the making of cement, paper, and almost anything else made by a continuous process. Compared to standard computers, the new type will be smaller, simpler, more reliable. You can be sure...if it's

Westinghouse

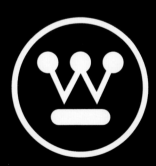

이 배열에서 심벌은 플러스 사인이다.

a design students' guide
to the New York World's Fair
compiled for
P/M magazine . . . by Laboratory School
of Industrial Design

소책자 표지
뉴욕 세계 박람회
1939

이 일러스트레이션은 극적인 이야기를
연상하게 함으로써 형태의 긴장감을 강화한다.
문자의 의미는 문맥에 따라서 변하지만
형태적인 성질은 변하지 않는다.

잡지 표지
《Direction》
1940

**심벌의
다양한 기능**

똑같은 심벌이라도 여러 가지 서로 다른
개념으로 표현될 수 있다. 심벌은 잠재성이 매우
큰 도구이다. 병치, 조합, 유추 등의 방법을 통해
디자이너는 심벌이 갖는 효과를 이용하여
특별한 기능을 얻어낼 수 있다.

'형태'의 사전적·조형적 의미를 구별하기 위해
아메데 오장팡 Amédée Ozenfant은 "모든 형태는
순수한 관념적인 의미기호 언어와는 별개로 특수한
표현 형태조형 언어를 가진다."라고 말했다.[1]

1 아메데 오장팡
『Foundation of Modern Art』
뉴욕. 1931. 249쪽.

예를 들면 정사각형과 대립되는 원은
순수한 형태로서 특별한 미적 감각을 자아내는데
관념적으로는 시작도 끝도 없는 영원을
상징한다. 빨간색 원은 문맥에 따라 태양, 일장기,
정지 신호, 아이스링크 혹은 특정한 커피 브랜드
등으로 해석된다.

향수병
금 철사와 크리스털
1944

브로슈어
IBM사
1981

신문 광고
프랭크 H. 리사 Frank H. Lee Co.
1946

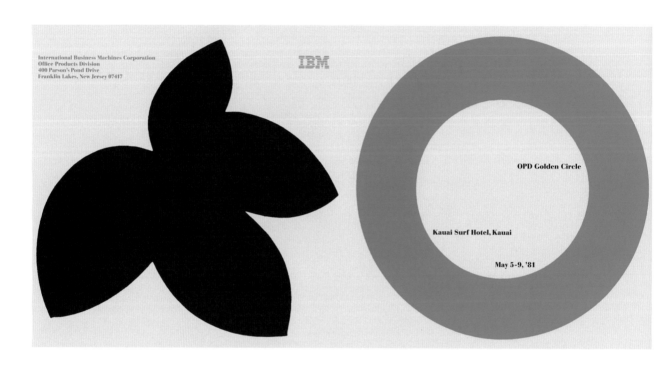

HOW ABOUT THIS INFLATION ?

We are not Political Economists.

We make hats...Lee Hats.

But this we do know: There is one way to stop inflation...

perhaps the only way...that's by production.

And more production.

Not just lip-service. But by digging in, by making *more* things for *more* people.

In our case, Lee Hats...more Lee Hats.

That calls for more workers...We hired them.

That calls for more machinery...We bought it.

That calls for a larger plant...We're putting it up.

That calls for advanced methods...We have them, even to the extent of using the latest

electronic developments to aid the fine old art of fine hatmaking.

We pledge ourselves to make and sell more Lee Hats in 1946

than in any year since our founding sixty years ago.

That's production...our contribution to the very

real fight against inflation.

LEE HATS

358 Fifth Avenue, New York I, N. Y.
Lee Hats are styled on Fifth Avenue and made
in the colorful Connecticut town of Danbury...famed for
its generations of skilled hatmakers.

브로슈어 표지
미 해군 항공모함 U.S.S. 렉싱턴Lexington
1959

브로슈어
오토카 *Autocar*
1942

포스터
아스펜 디자인 회의 *Aspen Design Conference*
1982

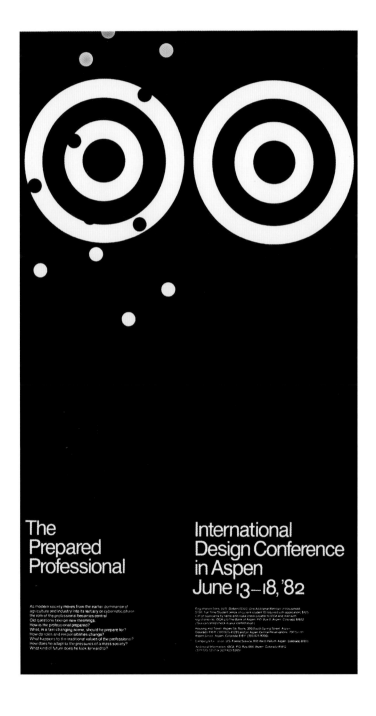

브로슈어
코디네이터인터아메리칸어페어 *Coordinator Inter American Affairs*
1943

포스터
아스펜 디자인 회의
1966

Os aviões de combate japoneses tem esta peculiaridade: o seu motor é blindado, mas a cabina do piloto não o é.

Porque, segundo a ideologia japonesa, a máquina é mais preciosa que a vida humana.

Os nazis, de outro lado, sacrificam seus proprios anciãos, seus enfermos incuraveis e seus dementes. Tal gente lhes serve de obstáculo. Defendem tambem que quem quer que não pertença às "raças superiores" nasceu para escravidão e extermínio. Assim sendo, a vacina contra a febre amarela e a tifoide deveria ser inoculada apenas em corpos de alemães, italianos, ou japoneses.

No Novo Mundo nossa concepção de humanidade é diferente.

Em nossa opinião, um ser humano vale mais que uma máquina, mais que uma fábrica inteira!

Segundo nosso código, a vida é para ser vivida . . . em paz, livremente e com saude. A velhice tem direito a abrigo; os enfermos, a tratamento; os dementes, pelo menos a proteção e piedade.

A nosso ver, o inimigo não é o homem de outra raça. O inimigo se personifica na malária, na fome, na falta de comunicações, na ignorancia e na miséria.

Entre o ponto de vista dos nazis e o nosso — qual é o verdadeiro?

트레이드마크

트레이드마크는
그림이다.
그것은 심벌
기호
문장
...방패의 문장
이미지.

십자가 같은
훌륭한
심벌들이 있다...
다른 것들도
있다...
만卍자 같은.
그 의미는
실재적인 것이다.

심벌에는
...이원성이 있다.
좋든 나쁘든
근거에서
의미를 찾는다.
그리고 근거에
...의미를 부여한다.
좋든 나쁘든.

국기는
한 나라의
심벌이다.
십자가는
종교의 심벌이다.

만卍자는
그 의미가
바뀌기 전까지는
행운의
상징이었다.

심벌의 생명력은
국가
공동체
교회
회사의
효과적인 전파에...
달려 있다.
그것이
관심을 끌기 위해서는
관심이 필요하다.

트레이드마크는
기업의 심벌이다.
그것은
품질을 나타내는
기호가 아니라...
품위 있는 사람들을
나타내는 기호이다.

샤넬의
트레이드마크에서는
샤넬 향수의
향기가 난다.
이것은
형태와
내용의
일치다.

트레이드마크는
생명력이 있는 것
생명력이 없는 것
유기물
기하학적인 것.
문자
표의 문자
조합 문자
색채
사물이다.
이상적인
트레이드마크는
설명하지 않고
...암시한다.
묘사하지 않고
시사한다...
간결하고 위트 있게
기록된다.

트레이드마크는
디자이너가
창조하지만
이것을 만드는 주체는
기업이다.

트레이드마크는
그림
이미지...
기업의
이미지

잡지 광고
웨스팅하우스
1963

Atomic Power... and the race to outer space If man is to reach the other planets...
and get back to Earth...he has three immediate choices: (1) A conventional
rocket, many times the size of anything now existing. (2) A rendezvous in
orbit, where the spaceship would be assembled. Or (3) an atomic-powered rocket
ship. Because atomic power's efficiency is the highest, many experts believe the
practical choice for space exploration is an atomic rocket engine.

 Westinghouse and Aerojet General are now working with AEC's Los Alamos
Scientific Laboratory to design such an engine. This industry-government team is
working under the direction of the Joint Space Nuclear Propulsion Office of the
AEC and NASA. You can be sure...if it's **Westinghouse**

TV 광고판
웨스팅하우스
1961

신문 광고
웨스팅하우스
1968

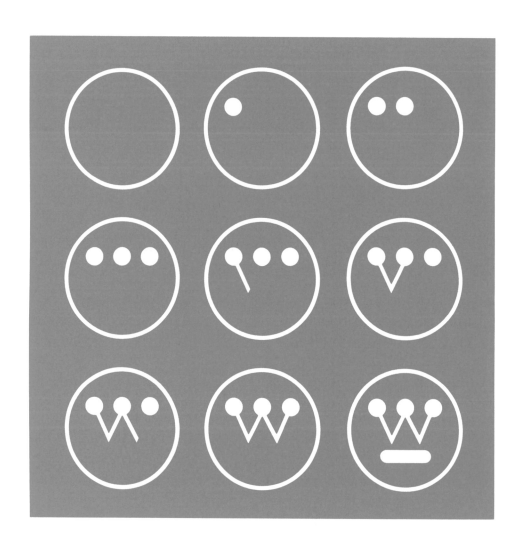

1960년에 만들어져 오늘날까지도 우리가 볼 수 있는 웨스팅하우스의 심벌은 과거의 트레이드마크를 변형시킨 것이다. 그 당시 해결해야 했던 문제는 원 모양과 W 그리고 밑줄로 구성된 밋밋한 형태를 독창적으로 바꾸는 것이었다. 최신화, 현대화된 이미지는 디자인 과정에서 생겨난 부산물이지 이 디자인 프로그램의 원래 목표는 아니었다. 원과 일련의 점과 선 들로 구성된 최종 디자인은 회로를 인쇄한 것처럼 보이게 할 의도였다. 이 디자인이 완성되었을 때 가면과 흡사하다는 의견이 있었다. 이러한 효과는 전혀 생각하지 않았는데, 이 심벌이 우연찮게 사람 얼굴과 흡사해서 생긴 부수적인 효과라고 생각된다.

가면은 역사적으로 변장, 협박, 가장, 사기 진작, 독자성의 표시나 단순한 오락 등 여러 가지 용도로 사용되었다. 가면과 마찬가지로 트레이드마크도 좋은 뜻이든 나쁜 뜻이든 강력하고 간결한 의사 전달 수단이다.

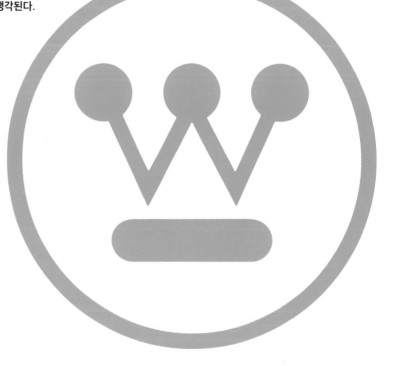

다른 공예품과 마찬가지로 오른쪽의 옥수수로 만든 가면도 실용적 용도 이외에 의례에도 쓰였다. 옥수수 껍질을 엮어 만든 이 가면은 이로쿼이*Iroqu* 인디언들이 농경 축제 때 사용했다.

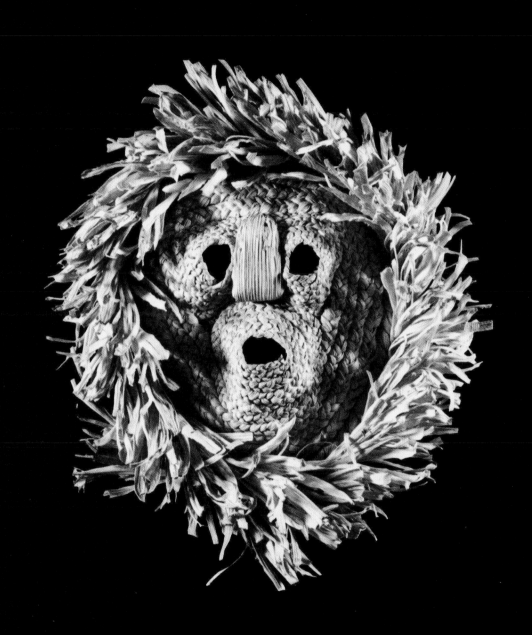

트레이드마크
헬브로스Helbros 시계 회사
1944

트레이드마크
컨솔리데이티드Consolidated 담배 회사
1959

트레이드마크
컬러폼즈 *Colorforms*
1959

트레이드마크
유피에스 *United Parcel Service*
1961

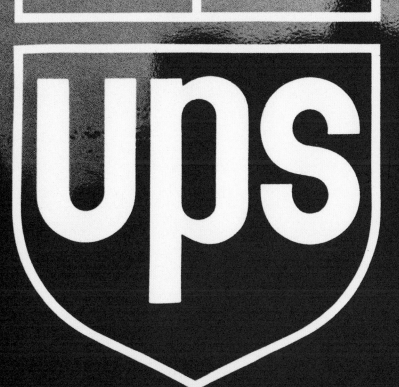

단순함의 필요성은 ABC 방송국의 흐릿한 트레이드마크에 잘 나타나 있다. 우리는 초점이 얼마나 흐려져야 이미지를 인식하지 못할까? 트레이드마크는 차별화나 개성 표현을 위해 셀 수 없이 많은 용도로 사용되고 남용되며 변형된다. 트레이드마크가 한 번 이상 눈길을 끄는 경우가 거의 없다는 점을 감안하면 디자인은 최대한 단순하고 절제되어야 한다. 단순함은 아름다워 보일 뿐만 아니라 내용과 형식을 모두 쉽게 상기시키는 의미 있는 기능을 한다.

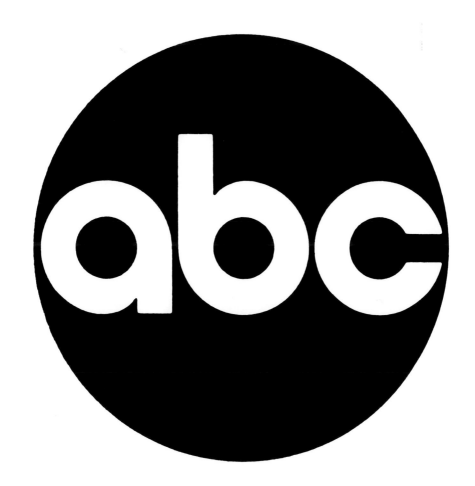

트레이드마크
팁톤 레이크스사 *Tipton Lakes Corporation*
1980

연차 보고서 표지
커민스 엔진사 *Cummins Engine Company*
1979

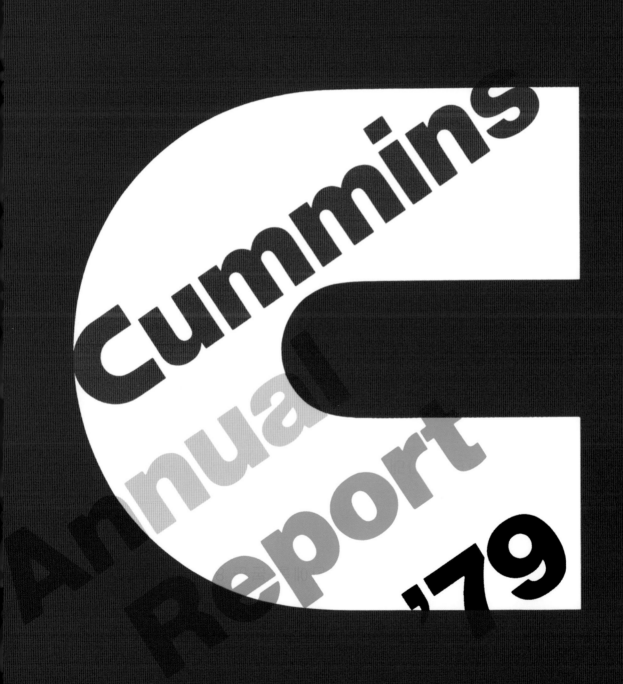

줄무늬에 대하여

자연이 얼룩말에 줄무늬를 그렸다면 사람은 깃발과 차양, 넥타이와 셔츠에 줄무늬를 그렸다. 디자이너에게 줄무늬란 그리드grid와 같은 일종의 선이고, 건축가에게는 착시를 만들기 위한 수단이다. 줄무늬는 눈을 현혹시키고 때로는 최면을 걸지만 언제나 유쾌하다. 어디에서나 마찬가지다. 줄무늬는 집이나 교회, 이슬람 사원의 벽을 장식하며 우리의 시선을 잡아끈다.

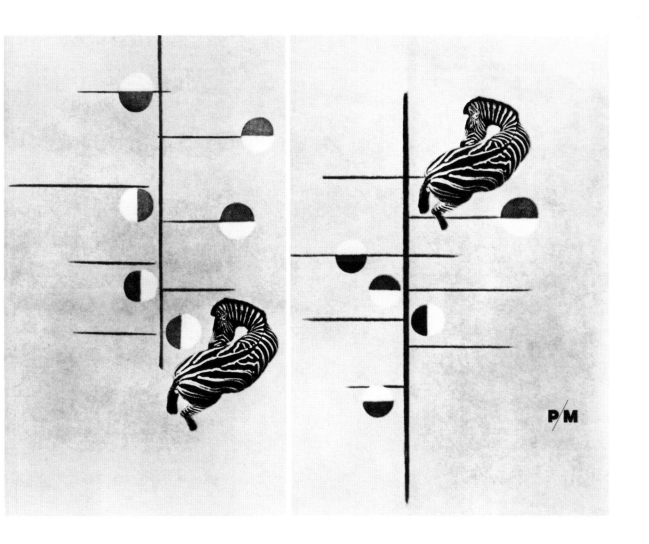

표지 디자인
《PM》매거진
1938

The Graphic art of Paul Rand

포스터
IBM사 갤러리
1970

재킷 디자인
폴테오볼드 출판사 *Paul Theobold and Company*
1952

IBM 로고타입의 줄무늬는 주로 시선을
끌기 위한 장치로 쓰인다. 그 덕분에 평범한
문자가 아주 색다르게 보인다. 또한 기억하기
쉽고 효율성과 속도감을 암시한다. 최근
시장에서 많이 볼 수 있는 줄무늬 로고타입들은
이러한 효과를 잘 증명해 주고 있다.

줄무늬는 시각적으로 글자들을 결합하는
효과가 있다. 이것은 IBM 로고타입처럼
점점 글자 폭이 넓어져서 디자인하기에 다소
곤란한 문자들을 복합적으로 묶는 작업에
특히 효과적이다.

패키지 디자인
IBM사 물품 포장 상자
1979

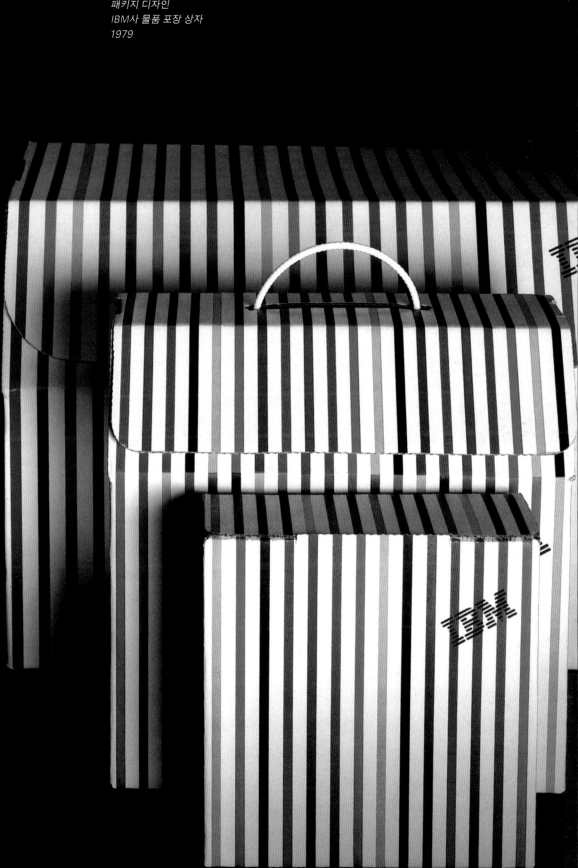

상상력과
이미지

H.L. 멩켄.
『Prejudice: A Selection』
뉴욕. 1958. 27-28쪽.

폴더
IBM사
1973

진부한 아이디어나 그런 아이디어를 상상력 없이 옮겨 놓는 것은 주제가 빈약해서가 아니라 문제를 잘못 이해했기 때문이다. 신선한 시각적 해결책을 내놓지 못하고 주제만 탓하는 경우가 종종 있다는 뜻이다. 이러한 문제점은 다음과 같은 경우에 흔히 나타난다. a) 디자이너가 진부한 아이디어를 평범한 이미지로 해석할 때 b) 형태와 내용을 결합시키는 문제를 해결하지 못했을 때 c) 주어진 공간에서 문제를 2차원적 구성으로 해석하지 못했을 때. 이런 경우 디자이너는 자신의 시각적 이미지에서 눈으로 본 그 이상을 제시할 수는 없게 된다.

독창성과 주제

독창적인 아이디어를 위한 비장의 무기 같은 건 없다. 미국의 저술가 헨리 루이스 멩켄 H.L.Mencken은 버나드 쇼 Bernard Shaw의 희곡을 두고 "작품 각각의 뿌리는 평범하다. 모든 효과적인 무대극도 알고 보면 평범함에서 출발한다."라고 말했다. 그럼에도 어떻게 버나드 쇼가 굉장한 파장을 일으킬 수 있었는지를 묻자 멩켄은 "이유는 간단하다. 그에게는 뻔한 것을 전혀 예측하지 못한 측면에서 보여주는 놀라운 열의와 재주가 있기 때문이다."[1]라고 답변했다. 인상주의에서 팝 아트에 이르기까지, 평범한 것들과 심지어 만화까지도 예술가의 소재가 된다. 폴 세잔이 사과에서, 피카소가 기타에서, 페르낭 레제 Fernand Léger가 기계에서, 쿠르트 슈비터즈 Kurt Schwitters가 잡동사니에서, 마르셀 뒤샹 Marcel Duchamp이 변기에서 찾아낸 것은 거창한 콘셉트에 의존하지 않고도 새로운 사실을 명백하게 표현할 수 있다는 사실이었다. 예술가의 문제는 일상적인 것을 어떻게 전혀 다르게 표현하느냐 하는 것이다.

잡지 광고
웨스팅하우스
1962

전구 포장
웨스팅하우스
1968

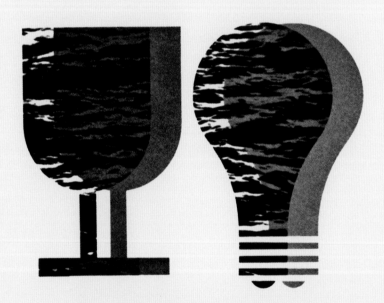

만약 광고업계 종사자와 광고주, 상업 예술가 들이
예술적 품격은 오로지 고상한 작품에만
달렸다고 생각한다면 그것은 큰 착각이다.
나는 수년 간 전구 제조 회사, 담배 회사, 주류 회사 등
대중에게 시각적으로 익숙한 제품들을 만들어내는
기업들과 일해 왔다. 전구는 사과만큼이나
일상적이고 흔한 물건이다. 만약 내가 전구의
패키지와 광고물을 생기 있고 독창적으로 만들지
못했더라도 그것이 전구의 탓은 아닐 것이다.

형태와
내용의 결합

1 로저 프라이.
『Transformations』
「Some Questions in Esthetics」
런던. 1926. 24쪽.

로저 프라이Roger Fry는 구상적 요소와 추상적 요소를 결합시키는 문제에 관해 "이것은 아마도 두 요소의 조화에 하나의 실마리를 제공해 줄 것이다. 이를테면 둘 중 어느 한 쪽이 극한의 표현에까지 치닫지 않고 양쪽 모두 어느 정도 상상할 수 있는 자유를 준다. 우리가 설명보다 암시로 감동을 받을 때 비로소 이 두 요소 사이에서 조화가 이루어진다."라고 말했다.[1]

디자이너의 부족한 미적 안목과 있는 그대로 묘사하는 시각적 일러스트레이션 표현은 지적 자극도 주지 못하고 특징도 없다. 마찬가지로 글자체와 기하학적 형태, 손이나 컴퓨터로 그린 무분별한 추상적 모양이 단순히 그것 자체를 나타내는 수단이기만 해서도 안 된다. 반면에 시각적 표현이 아이디어의 핵심을 나타내고 기능과 환상, 분석적 판단에 기초할 때는 독창성을 갖게 되어 사람들의 기억에 오래 남을 수 있다.

실제로 디자인을 승인 받기 위해 제출할 때는 보기 좋게 대지毫紙에 붙이고 셀로판지로 감싸서 개별 작품으로 심사 받는다. 특히 그런 경우에 경쟁 상대가 없다면 아주 틀에 박힌 전통적 일러스트레이션이 차라리 효과적일 수도 있다. 그러나 광고가 경쟁에서 살아 남으려면 디자이너는 기발한 해석으로 시각적 관행을 깨뜨려야 한다. 디자이너는 단순, 추상, 상징화 작업을 통해 부분적인 성과를 거둘 수 있다. 만약 최종적으로 나온 이미지가 명료하지 않다면 보다 명확히 인식될 만한 이미지로 보강해야 한다.

다음에서 보는 바와 같이 구상적인 이미지들은
보조적인 역할을 하는 반면 추상적이고
기하학적인 형태가 더욱 주의를 끌며 주된 역할을
하는 경향이 있다. 이 두 가지 형태의 이미지가 가진
상호보완적 관계는 인간적인 표현이 도입될 때
극적 효과를 내게 된다.

카탈로그 표지
뉴욕현대미술관
Museum of Modern Art
1957

Hindu Polytheism

by Alain Daniélou

Bollingen Series
LXXIII
Pantheon

재킷 디자인
판테온 Pantheon
1964

표지 디자인
빈티지 북스 Vintage Books
1958

24장 사이즈 영화 포스터
20세기 폭스사
1950

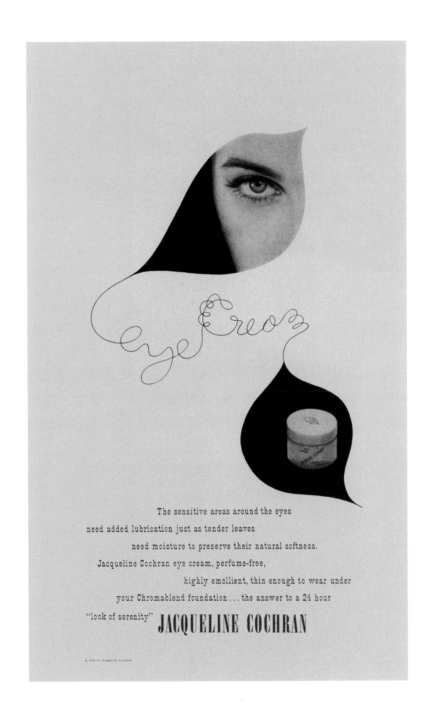

신문 광고
프랭크 H. 리사
1947

재킷 디자인
판테온
1963

하지만 눈에 보이는 이미지가
조형적 표현을 충분히 하고 있다면 기하학적
또는 추상적인 모양을 더할 필요가 없다.

The A. W. Mellon Lectures in the Fine Arts, 1963

The Portrait
in the Renaissance

by John Pope-Hennessy

Bollingen Series XXXV 12
Pantheon

잡지 표지
웨스팅하우스
1962

재킷 디자인
위텐본, 슐츠사 *Wittenborn, Schultz, Inc.*
1946

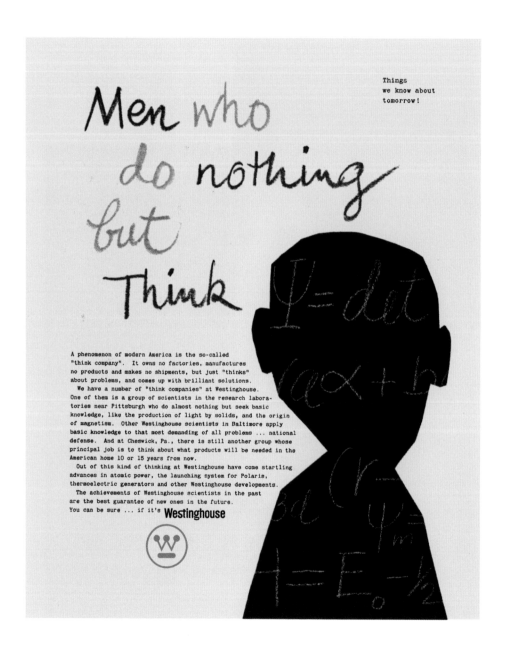

Origins of Modern Sculpture

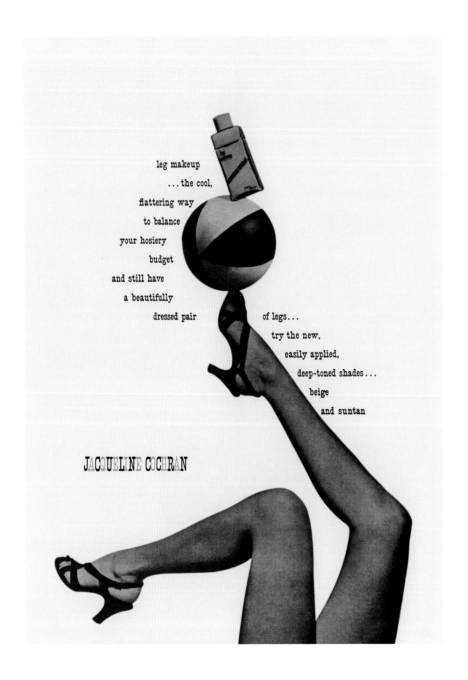

잡지 광고
재클린 코크런
1944

this
is the house
that *Jacqueline*
built...

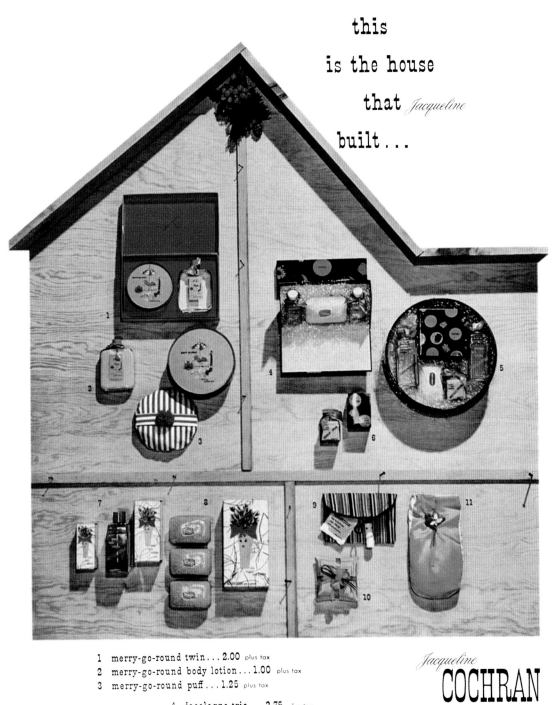

1 merry-go-round twin...**2.00** plus tax
2 merry-go-round body lotion...**1.00** plus tax
3 merry-go-round puff...**1.25** plus tax

4 jacologne trio...**2.75** plus tax
5 jacologne flower garden...**9.75** plus tax
6 jacologne body sachet...**2.50** plus tax

7 pine bath bubbles...**2.00 and 1.00** plus tax
8 pine bath soap...3 cakes boxed, **2.00**

9 purse kit...**1.75** plus tax
10 sachet pillows...**2.50** plus tax
11 bath mitt...**2.00** plus tax

Jacqueline
COCHRAN

61

표지 디자인
빈티지 북스
1956

재킷 및 책 디자인
알프레드 A. 놉
1945

잡지 표지
《Direction》
1943

Vol. 6. # 4

DIRECTION

25¢

Christmas 1943

Paul Rand

책 일러스트레이션(변형)
『들어 봐! 들리니?*Listen! Listen!*』
하코트브레이스 앤드 월드 Harcourt Brace & World
1970

잡지 광고
웨스팅하우스
1963

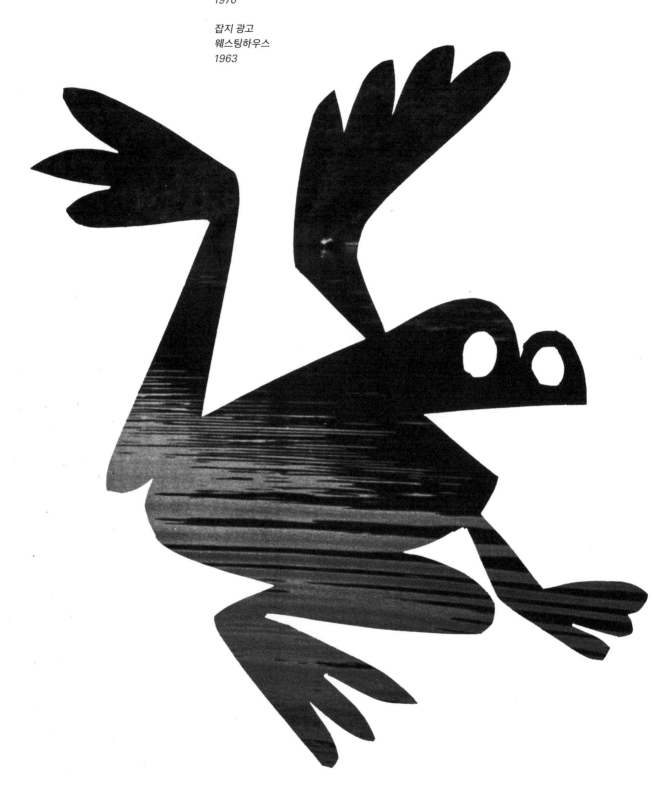

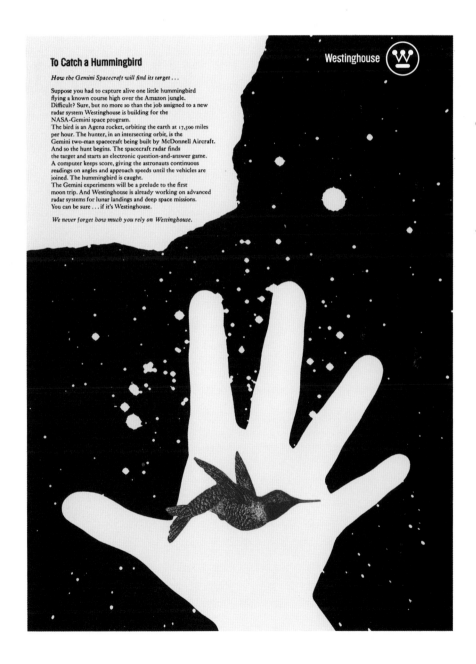

To Catch a Hummingbird

How the Gemini Spacecraft will find its target . . .

Suppose you had to capture alive one little hummingbird
flying a known course high over the Amazon jungle.
Difficult? Sure, but no more so than the job assigned to a new
radar system Westinghouse is building for the
NASA-Gemini space program.
The bird is an Agena rocket, orbiting the earth at 17,500 miles
per hour. The hunter, in an intersecting orbit, is the
Gemini two-man spacecraft being built by McDonnell Aircraft.
And so the hunt begins. The spacecraft radar finds
the target and starts an electronic question-and-answer game.
A computer keeps score, giving the astronauts continuous
readings on angles and approach speeds until the vehicles are
joined. The hummingbird is caught.
The Gemini experiments will be a prelude to the first
moon trip. And Westinghouse is already working on advanced
radar systems for lunar landings and deep space missions.
You can be sure . . . if it's Westinghouse.

We never forget how much you rely on Westinghouse.

Westinghouse (W)

잡지 표지
《Direction》
1939

재킷 디자인
알프레느 A. 놉
1956

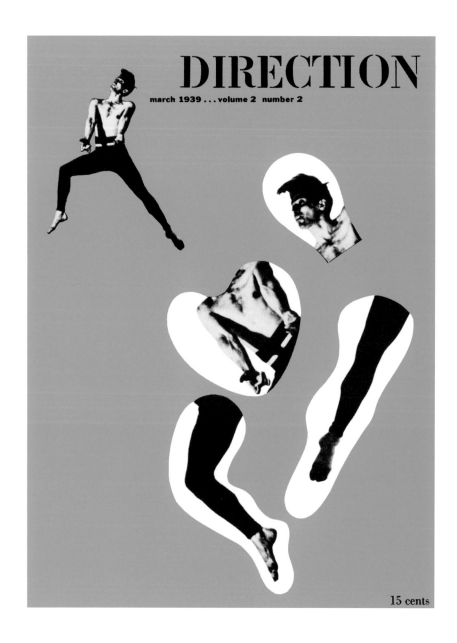

Rudi Blesh

Modern Art USA
Men, Rebellion, Conquest
1900-1956

잡지 표지
《Direction》
1941

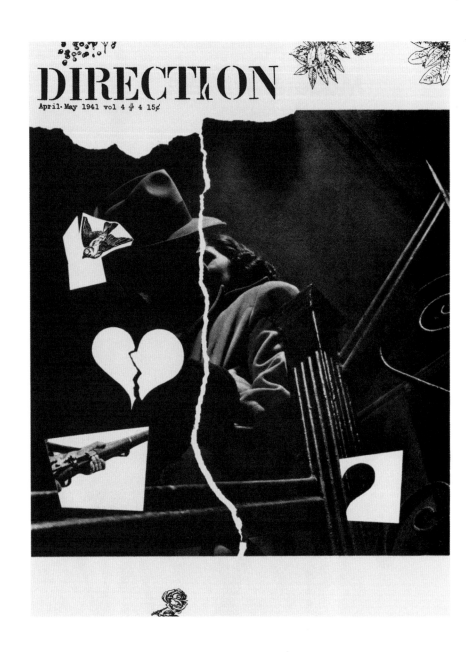

우리가 흔히 말하는 '독창성originality'이란
시각적 실체를 비롯한 여러 요소가 어떤
목적을 위해 고유한 형태와 일치하는 기능의
어울림이다. 적절한 시간과 장소에서 심벌을
사용하는 것은 아주 중요하다. 잘못 사용하면
진부해지거나 단순한 겉치레로 끝나기 때문이다.
해석, 가감, 병치, 개조, 조정, 연관, 강조,
명료화 등의 방법으로 심벌에 내재된 기본적인
의미를 잘 드러낼 수 있는 디자이너의 능력이
바로 독창성이다.

코로넷 브랜디Coronet Brandy 광고는
일상의 물건인 브랜디 잔을 기본으로 한
애니메이션 형태이다. 소다 병에 있는
점 모양은 기포를 나타내기 위한 디자인이다.
점이 찍힌 배경은 병의 시각적 연장이며
웨이터는 브랜디 잔의 변형이다. 타원형 접시는
술 광고에 흔히 등장하는 코로넷의 은 쟁반을
개성 있게 표현한 것이다.

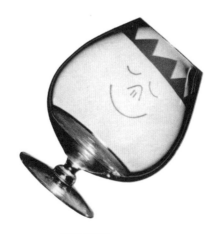

에칭 유리잔
코로넷 브랜디
1942

잡지 광고
크레스타 블랑카 와인사 *Cresta Blanca Wine Company*
1946
맞은편 1945
뒤 페이지 1946

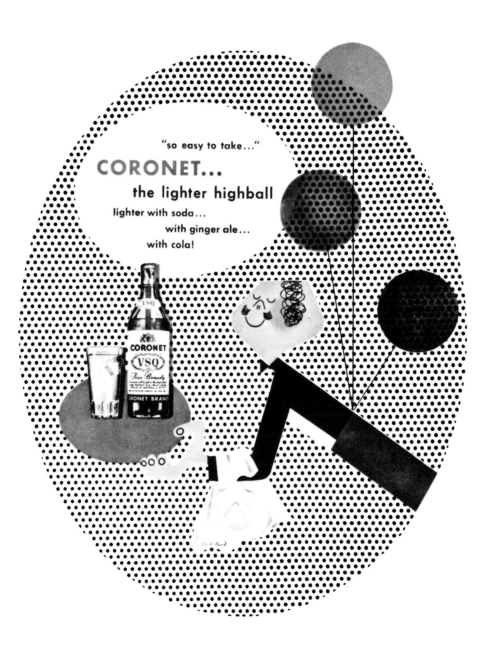

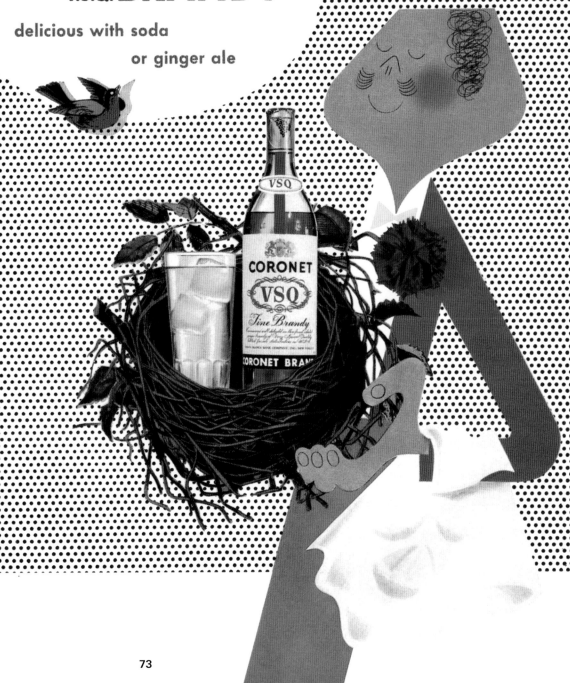

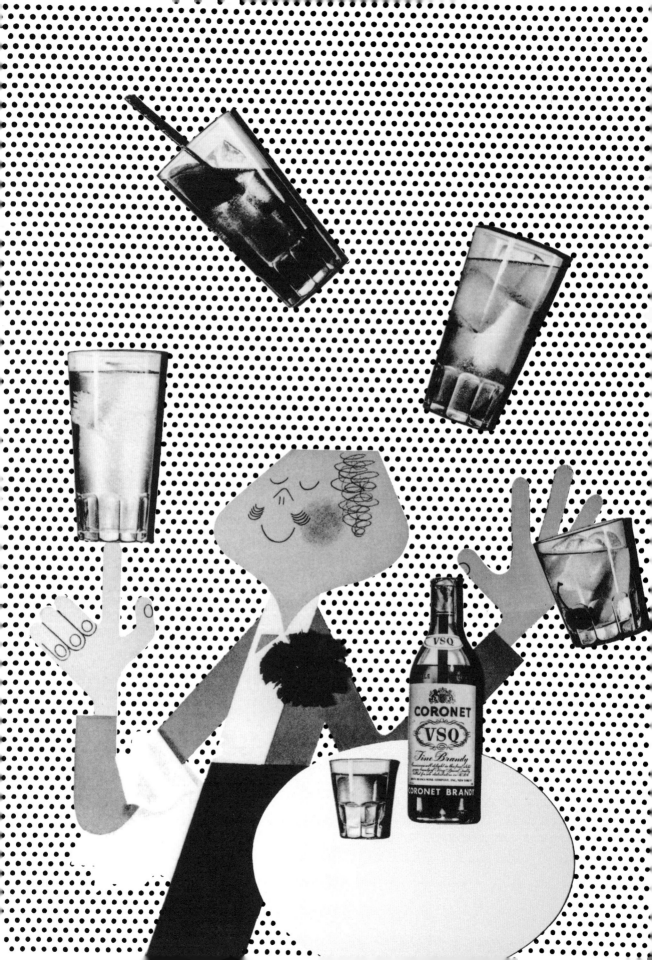

구상적 이미지와 비구상적 이미지는 구분하기가
매우 까다롭다. 오바크 *Ohrbach* 사의 *1946*년
속옷 광고에서 블라인드는 원래의 역할도 하지만
묘한 암시적 이미지로도 작용한다.

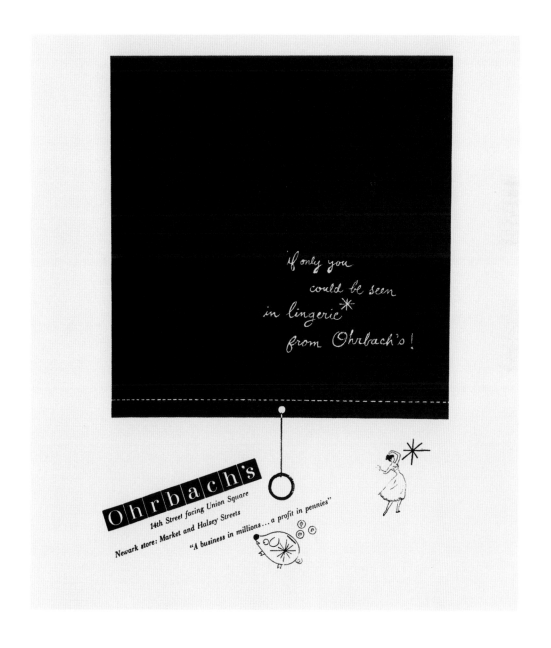

경우에 따라서는 아이디어와 상상력을 제한하는
설명적인 일러스트레이션이 전혀 필요 없을 수도 있다.
오직 추상적인 이미지만으로도 훨씬 효과적인
결과를 얻을 수 있기 때문이다. 이런 경우에 관람객은
실제로 그려진 것 이상을 상상할 수 있다.

재킷 디자인
판테온
1958

표지 디자인
위텐본사 Wittenborn & Company
1944

Seamarks

St.-John Perse

Translated by Wallace Fowlie
Bollingen Series LXVII
Pantheon

창조 욕구가 어떻게 생기는지는 아무도 모른다.
아이디어는 도대체 어디에서 오는 것일까?

영감에 대한 모든 이론은 반드시 어떤 유보 조건을
달고 제시되어야 한다. 아이디어는 언제 어디서나
어떤 것에서나 생겨난다. 그러나 나는 아이디어
대부분이 그다지 낭만적이지도 않고, 하찮아 보이는 것
또는 예기치 못했던 것으로부터 나온다고 생각한다.

디자이너는 실제와 상상을 모두 모으는 수집가다.
마치 아이들이 주머니 안에 잡동사니를 잔뜩
넣어 두듯이 디자이너는 물건을 수집한다. 스크랩
더미나 박물관은 모두 호기심을 일으키기에
충분하다. 디자이너는 스냅 사진을 찍고 메모를
하고 테이블보나 신문지에 또는 봉투나 성냥갑
뒷면에 느낌을 적는다. 이유를 명확히 설명할 수는
없지만 디자이너는 이렇게 잡식성이다.

디자이너의 영감은 보통 사람들에겐
낯설게 받아들여지기도 한다. 하지만
호기심이야말로 영감을 주는 중요한 요소이고
영감을 통해 발견의 즐거움을 얻을 수 있다.
디자이너는 자신에게 시각적 영감을 주는
것들을 결코 놓치지 않는다. 눈으로 보는
경험을 거둬들이지 못한다면 일상 업무에서
부딪치는 잡다한 문제들을 해결할 수 없다.

몇 년 전 파리의 한 페인트 가게에서
이 스텐실들을 샀다. 책 표지 디자인에서
직물, 광고물에까지 여러 곳에 다양하게
사용했다. 역사성이나 유행을 생각해서가
아니라 형태가 재미있었기 때문이다.

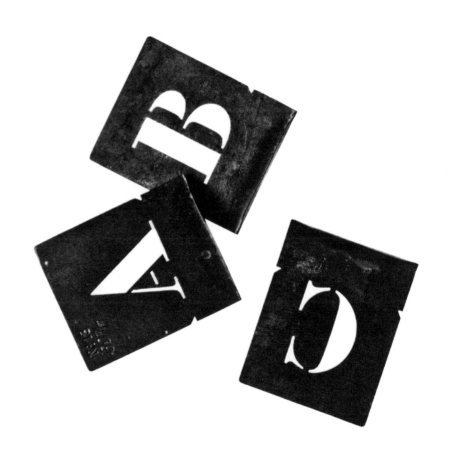

신문 광고
G.H.P. 담배 회사
1957

책 표지
알프레드 A. 놉
1956

Corona 3 for 50¢

You'll feel self-confident

with an EL PRODUCTO

MINE

BOY

A novel by Peter Abrahams

Author of *Tell Freedom*

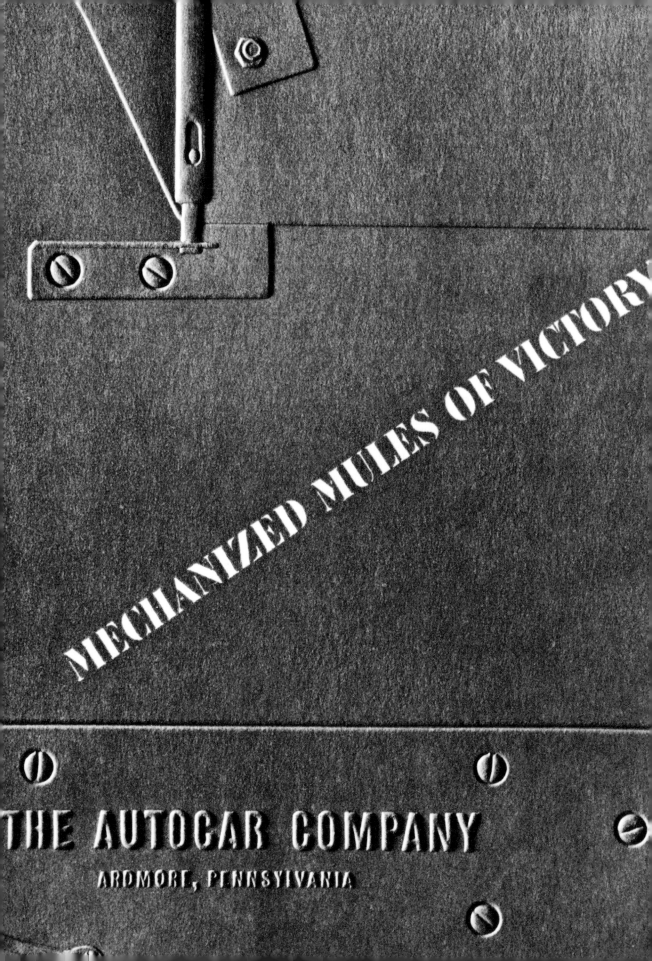

아이디어는 문제 그 자체에서 나올 가능성이 많다.
즉 문제 자체가 해결의 실마리가 될 수 있다는
말이다. 잡지 제목에 나온 글자 *OP*는 우연히
사내 사무용품 부서*Office Products*의
이니셜과 일치하여 해결의 실마리가 되었다.
(IBM. 1981)

그림의 아이디어를 얻을 수 있는 곳은 무수히
많다. 박물관에 가거나 그림 엽서, 가게 진열장
혹은 어제 책이나 신문에서 본 것들도
영감의 잠재적 원천이 된다. 노려보는 듯한
눈을 가진 이 옆모습 그림은 컨테이너 회사의
광고물에 사용했다. 이탈리아 서부에 있었던
고대 국가 에트루리아 *Etruria*의 예술과
관련된 책에서 본 것을 응용한 것이다.
뇌리에 강하게 남는 이 눈은 광고가 의도하는
메시지를 아주 효과적으로 전달한다.

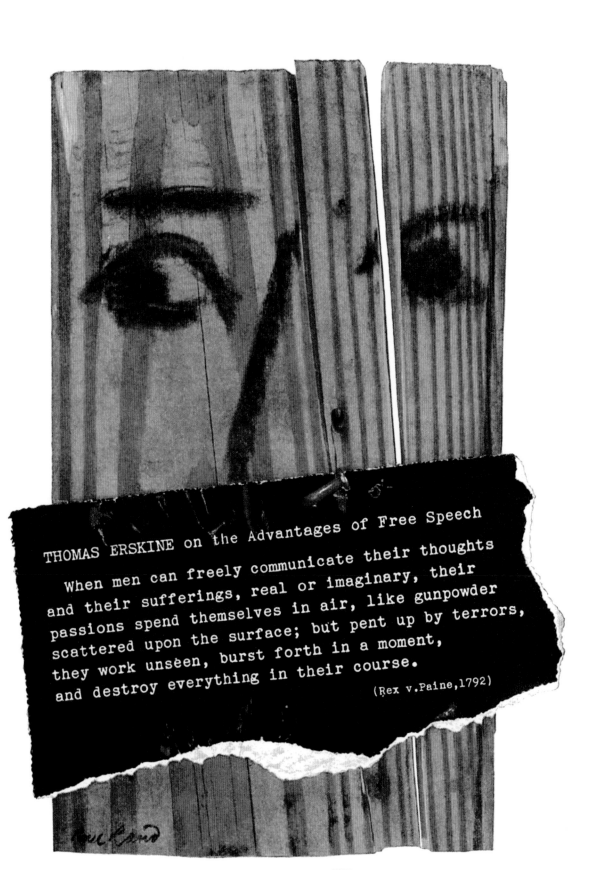

THOMAS ERSKINE on the Advantages of Free Speech

When men can freely communicate their thoughts and their sufferings, real or imaginary, their passions spend themselves in air, like gunpowder scattered upon the surface; but pent up by terrors, they work unseen, burst forth in a moment, and destroy everything in their course.

(Rex v.Paine,1792)

Great Ideas of Western Man...(one of a series) CONTAINER CORPORATION OF AMERICA

안내 카드
전미광고조합 American Advertising Guild
1941

The American Advertising Guild
33 East 27 Street
announces an evening course in
Advertising Design
presenting a logical approach to the
problems of layout in a series
of laboratory sessions and forums
directed by *Paul Rand*.

Aim: to create a new "graphic voice"
by investigating: sources
of inspiration...the relation of
design to every day life...the logical
use of elements and mediums...the
organic application of forms to media.

10 sessions $25...Guild members $15
Friday evenings from 7:30 to 9:30
beginning October 17, 1941.
Samples of work must be submitted when
registering...Oct. 10 from 8 to 10 p.m.
Registration will be limited
and accepted in order received.

단어와 그림 그리고 시공간을 표현하는
구성과 운동감, 리듬을 만들어내는 여러 시각적
요소들의 반복은 정서적인 힘을 만들어낸다.
이걸 과소평가해서는 안 된다. 반복으로 얻을 수
있는 효과는 무궁무진하다. 반복된 패턴은
하나의 낯익은 형태다. 반복 패턴에는 색채, 방향,
중량, 짜임새, 면, 운동감, 인상, 형태 등이 있다.
또한 통일성을 이루는 효과적인 방법도 반복이다.

로마네스크 양식의 건물 표면을 장식한
기하학적 문양은 당시 사람들이 통일감과 규모
그리고 반복의 장식적 의미를 알고 있었음을
말해준다. 파격적이고 때로는 유머러스한
문양의 변형은 단조로움을 어떻게 극복할 수
있는지 보여주는 교훈과도 같다.

또한 반복은 기억을 자극한다. 예를 들어
트레이드마크의 효과는 디자인 자체보다도
대중에게 얼마나 반복적으로 노출되는가에
달려 있다. 아래의 도미노 게임처럼 눈에
익숙하고 유머러스한 표현은 더 기억하기가 쉽다.

우리는 일상에서 여러 가지 놀랍고 신비로운
반복의 효과를 경험한다. 군인들이 똑같은
복장과 걸음걸이로 행군하는 모습을 보거나
화단이 같은 색상과 구조, 깔끔한 구성으로
꾸며져 있을 때 매력을 느낀다. 극장, 축구 시합,
대중 집회의 군중의 모습에서 깊은 인상을 받고
발레리나나 합창단 소녀들의 똑같은 복장과
똑같은 기하학적 동작에서는 만족감을 얻는다.
잡화상 진열장에 규칙적으로 놓인 패키지에서는
질서를, 규칙적으로 반복되는 섬유나 벽지
문양에서는 편안함을 느끼며 비행기 편대나
철새 무리에서는 흥분을 경험하기도 한다.

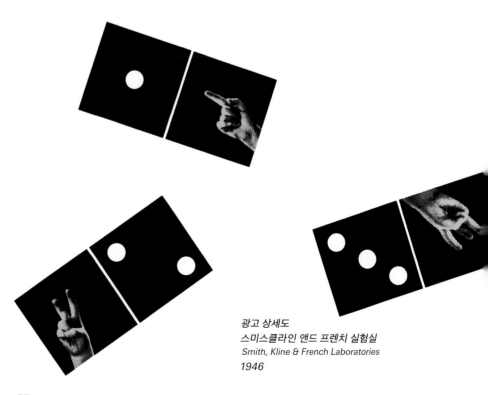

광고 상세도
스미스클라인 앤드 프렌치 실험실
Smith, Kline & French Laboratories
1946

APPAREL ARTS

VOLUM

NUMB

JULY–AUGUST,

$1.50 PER C

표지 디자인
《Apparel Arts》
1938

광고
던힐 의류 Dunhill Clothiers
1947

DUNHILL

레터헤드
인디애나주 콜럼버스시 방문자센터
1973

폴더
IBM사
1984

Visitors
Center
Columbus
Indiana

506 Fifth Street
Columbus, Indiana
47201

812 372 1954

IBM Design Program

연차 보고서
어윈스위니밀러 재단 Irwin-Sweeney-Miller Foundation
1971

신문 광고
프랭크 H. 리시
1947

Bread

Over

The

Waters

People of America: The food you piled on the Friendship Train
has been delivered in Europe...a practical symbol of American good-will.

It said: Here is food for the hungry, hope for the hopeless,
help that gives without question, that expects no reward.

But there is a reward. It is the still small voice of gratitude,
the whisper that goes around the world blessing the name of America
for help in a dark hour.

And over there, they praise the name of Drew Pearson, the man
whose energetic compassion forged your instrument to turn aside the cruel
blade of biting hunger...your Friendship Train.

To Drew Pearson, we say, well done! You are a faithful messenger
of the American spirit.

It has been an honor and a privilege to have Drew Pearson initiate and
foster the idea of your Friendship Train on his weekly broadcasts for Lee Hats.

Tune in Drew Pearson and his "Predictions of Things to Come"
every Sunday, 6 p.m., coast-to-coast over the American Broadcasting Company network.

93

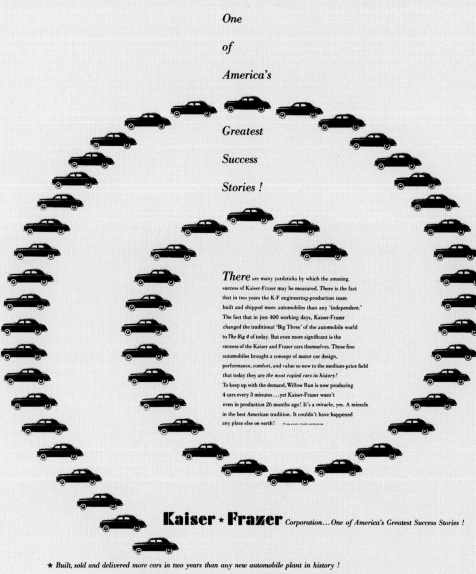

One

of

America's

Greatest

Success

Stories !

There are many yardsticks by which the amazing success of Kaiser-Frazer may be measured. There is the fact that in two years the K-F engineering-production team built and shipped more automobiles than any 'independent.' The fact that in just 400 working days, Kaiser-Frazer changed the traditional 'Big Three' of the automobile world to *The Big 4* of today. But even more significant is the success of the Kaiser and Frazer cars themselves. These fine automobiles brought a concept of motor car design, performance, comfort, and value so new to the medium-price field that today they are *the most copied cars in history!*

To keep up with the demand, Willow Run is now producing 4 cars every 3 minutes...yet Kaiser-Frazer wasn't even in production 26 months ago! It's a miracle, yes. A miracle in the best American tradition. It couldn't have happened any place else on earth! ©1948 KAISER-FRAZER CORPORATION

Kaiser ★ Frazer Corporation... One of America's Greatest Success Stories !

★ *Built, sold and delivered more cars in two years than any new automobile plant in history !*

★ *Now making 4 cars every 3 minutes, all day, every day !*

★ *Originators of the most copied cars in history !*

★ *Largest "independent"...now the old 'Big Three' is The Big 4 !*

★ *One of the largest Dealer-Service organizations in the world !*

카이저프레이저사 Kaiser-Frazer Corporation
1948

일러스트레이션
스태포드 섬유사 Stafford Fabrics
1944

잡지 표지
《Direction》
1943

포스터
뉴욕현대미술관
1949

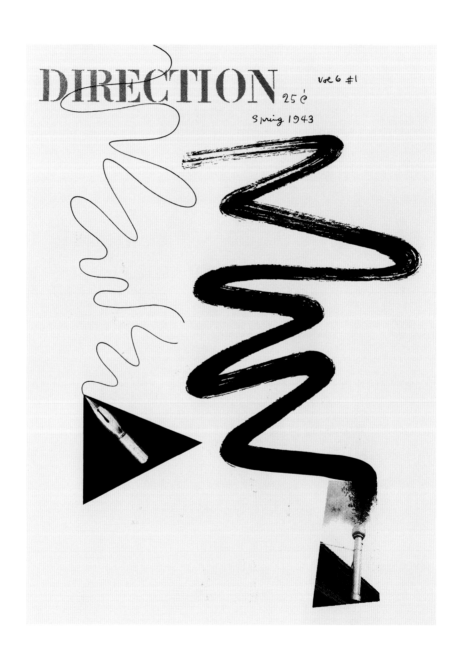

The House in the Museum Garden
Marcel Breuer, Architect

Museum of Modern Art, New York
Entrance: 4 West 54 Street

Admission: 35 cents Daily 12 to 7, Sunday 1 to 7

표지 디자인
IBM사
1982

잡지 표지
《*Idea*》 국제 광고 예술
1955

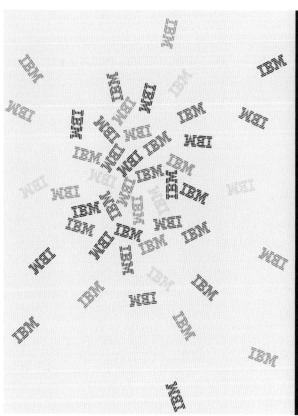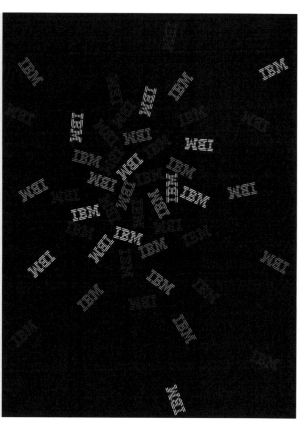

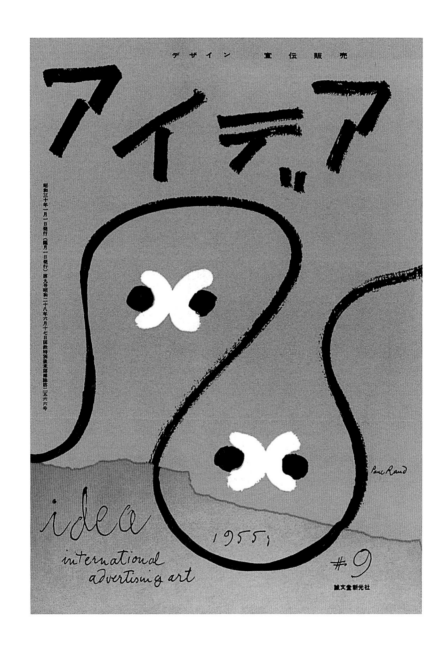

독자들의 반응을 보면 시각 커뮤니케이션에서 유머가 얼마나 중요한지 알 수 있다. 여기서 말하는 유머는 만화 광고나 노골적인 개그가 아니라 디자인 자체에 내재된 요소를 일컫는다. 이것은 연상, 병치, 크기, 비례, 공간 혹은 특별한 수단으로 얻을 수 있는 효과이다.

심오하고 우아하다고 자신하는 시각 메시지가 가끔 허울로 드러나는 경우가 있다. 유머를 하찮고 경솔하게 보는 사고 방식은 그림자를 실체로 잘못 보는 것이다. 요컨대 시각 커뮤니케이션에서 유머러스한 접근 방식이 위엄이 없고 가볍다고 보는 견해는 완전히 난센스다. 이런 잘못된 생각은 아이디어나 상품에 대한 신뢰와 호의 그리고 이를 잘 수용할 수 있는 정신 구조를 창출하는 수단으로 유머를 훌륭하게 활용한 기업들 덕분에 바뀌었다. 라디오와 텔레비전 광고는 유머를 판매 전략으로 이용하며 장족의 발전을 이루었다. 또한 전쟁 중에도 전투 훈련상의 중요한 문제를 이해시키는 보조 역할, 안전 포스터[1], 전시戰時 채권 판매, 효과적인 사기 진작 수단으로 민간 대행사나 정부에서 유머를 많이 사용했다.

오락의 지대한 효과를 강조한 플라톤 Plato은 저서 『국가론 The Republic』에서 "그러므로 조기 교육은 강제로 시키지 말고 재미있게 배울 수 있도록 해야 한다."라고 말했다. 우리는 고대 중국[2]과 인도 그리고 페르시아 미술에서 그들의 가면과 도자기, 회화 디자인에 유머러스한 정신이 반영되어 있음을 발견한다. 초기 미국 광고에서는 담배 가게 인디언이나 주술사 그림 등에서 유머를 엿볼 수 있다. 유머가 진지한 현대적 사고의 산물이라는 사실은 피카소, 미로, 에른스트 Max Ernst, 뒤샹, 뒤뷔페 Jean Dubuffet의 주요 회화나 조각에서도 드러난다. 영국의 역사학자 토머스 칼라일 Thomas Carlyle은 "진정한 유머는 머리가 아니라 가슴으로부터 나온다. 유머의 본질은 경멸이 아니라 사랑이다. 그것은 한바탕 웃음이 아닌 잔잔한 미소로부터 온다. 그러한 미소의 근원은 마음 깊은 곳에 있다."라고 말했다.

«Printers' Ink»
1946년 12월 28일.

로저 프라이. 『Transformations』
Some Aspects of Chinese Art』
런던. 1926. 79-81쪽.

무역 광고
스미스클라인 앤드 프렌치 연구소 Smith, Kline & French Laboratories
1945

표지 디자인
미국그래픽아트협회AIGA, American Institute of Graphic Art
1968

With children... "...the benzedrine inhaler can be satisfactorily employed for young children for the relief of obstructive symptoms in the nasopharynx due either to infection or to allergic edema. No untoward symptoms were noted from the use of the inhaler." Vollmer, E.S.: Use of the Benzedrine Inhaler for Children, Arch. Otolaryng., 26:9l.

Benzedrine Inhaler a better means of nasal medication

In a recent survey of pediatricians, 77% were found to use Benzedrine Inhaler, N.N.R., in their practice.
The ease of application which makes Benzedrine Inhaler so useful with adults is even more important in treating the congestion occurring in children's head colds.
Children accept Benzedrine Inhaler therapy willingly, and show none of the hostility which so often complicates the administration of drops, tampons, or sprays. Each Benzedrine Inhaler is packed with racemic amphetamine, S.K.F., 200 mg.; menthol, l0 mg.; and aromatics. Smith, Kline & French Laboratories, Philadelphia, Pa.

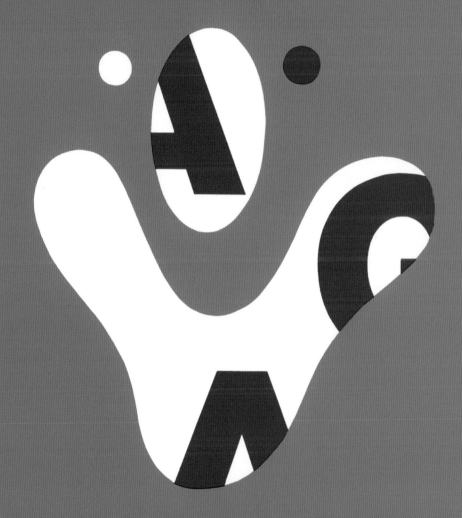

포스터
G.H.P. 담배 회사
1958

책 일러스트레이션
「들어 봐! 들리니?」
하코트브레이스 앤드 월드
1970

Christmas rolls 'round again ... with its merry voices,
smiling faces, happy meetings. It is a time to be gay,
but also a time to review all the things we hope and
wish for.

Above all else, we hope and wish for peace and tran-
quility at home and among the nations.

Above all else, we are grateful for the manifold bless-
ings that flow from the good fortune of living in this
wonderful land of ours.

Also, we of G.H.P. are sincerely grateful for the many
warm associations we have made and maintained in our
world of business. Each passing year makes it more
pleasant to pass this appreciation on to you.

And so please accept our sincere wishes for a happy
holiday season for you and your family. May the coming
year bring you all good things — health and happiness,
peace and prosperity.

December, 1952 G.H.P. Cigar Company, Inc.

포스터
G.H.P. 담배 회사
1952

광고
카이저프레이저사
1948

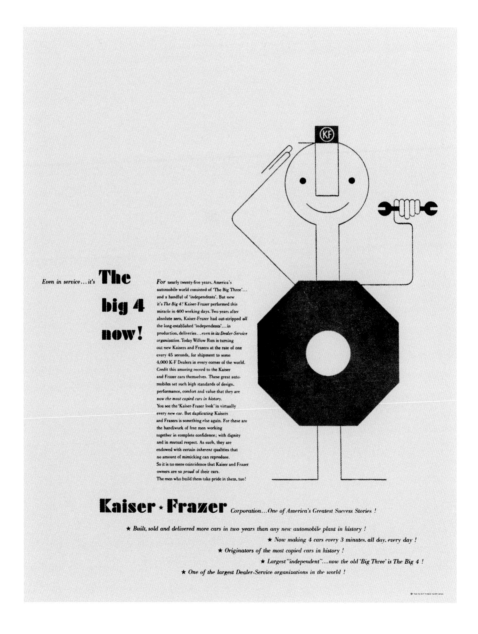

제약 회사 광고주들은 다른 이들보다 더 신중한데,
가벼운 유머를 활용하여 증상을 완화시키는
약품의 효과를 부각시킨다.

내용 설명서
스미스클라인 앤드 프렌치 연구소
1946

포스터
종파초월운동 *Interfaith Day Movement*
1954

Interfaith Day

Sunday September 26, 1 p.m.

Central Park Mall

All Star Program

프랑스 디자이너 A.M. 카상드르A.M.Cassandre가 그린
"듀보네 맨Dubonnet man"은 디자인 자체에 유머가
녹아 있다. 우스꽝스러운 얼굴과 더불어
전체적인 분위기는 명랑한 성격을 직접 묘사하기보다는
암시하는 듯 보인다. 이 캐릭터를 미국인들의 성향에
맞출 때 중요했던 점은 원작의 시각적 콘셉트를
바꾸지 않고도 동일한 정신을 전달하는 것이었다.

잡지 광고의 일부분
듀보네사 Dubonnet Corporation
1942

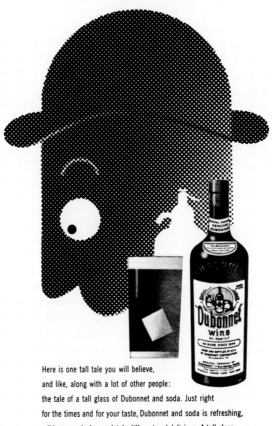

THAT MAN IS HERE AGAIN...
WITH DUBONNET AND SODA

Here is one tall tale you will believe,
and like, along with a lot of other people:
the tale of a tall glass of Dubonnet and soda. Just right
for the times and for your taste, Dubonnet and soda is refreshing,
mild, economical, completely different and delicious. A tall glass,
ice, Dubonnet, (a full 31 oz. bottle is very moderately priced), soda,
and a dash of lemon if you like, is all you need. Try it tonight!

whenever you drink... drink...
DUBONNET

Aperitif Wine, product of U. S. A., Dubonnet Corp., Philadelphia, Pa.

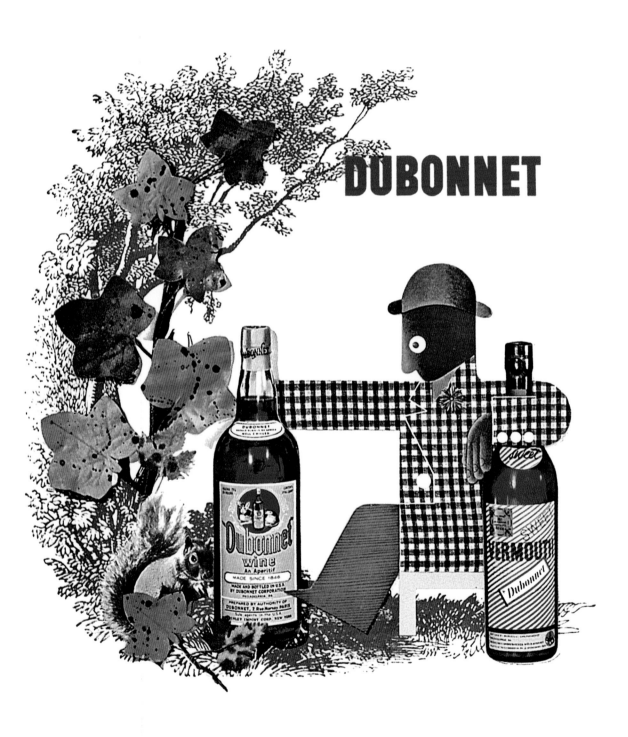

글자 하나가 수천 마디 말을 한다. 두 가지
의미를 품은 이미지는 오래 기억된다. 정보를
제공하는 동시에 재미도 주기 때문이다.
미국그래픽아트협회AIGA의 협회지가 그런 경우다.
표지 디자인은 문자 I를 눈eye으로 표현한
그림 맞추기rebus와 더불어 글자들이 가면처럼
구성된 디자인이다. 마찬가지로 U자 심벌도
시각적 유희visual pun의 좋은 예이다. 알파벳
스물여섯 자 가운데 B와 I가 가장 그래픽적이고
오독 가능성이 적은 문자이다. 그림 맞추기는
기억을 돕는 도구이며 독자들을 끌어들이기 위해
고안된 재미있는 게임이다.

의식적이든 아니든 시각적 이미지는 모두
구체적인 아이디어에서 나온다.
창의적인 아이디어는 대개 우연이나 직관
또는 행운으로 생긴다. 그리고 나중에 언제든
지배적 이론과 실질적인 필요성, 고정관념에
맞게 정당화될 수 있다.

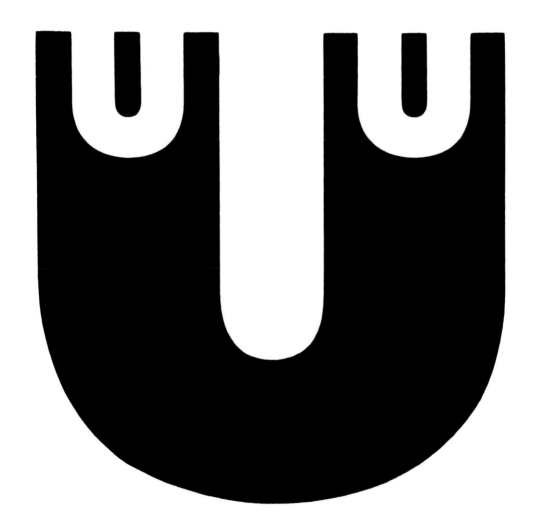

표지 디자인
「AIGA, 50권의 책」
1972

알파벳 글자들이 피아노 건반으로
바뀌었다. 쇼팽이란 이름으로
시각적 유희를 강화했다.

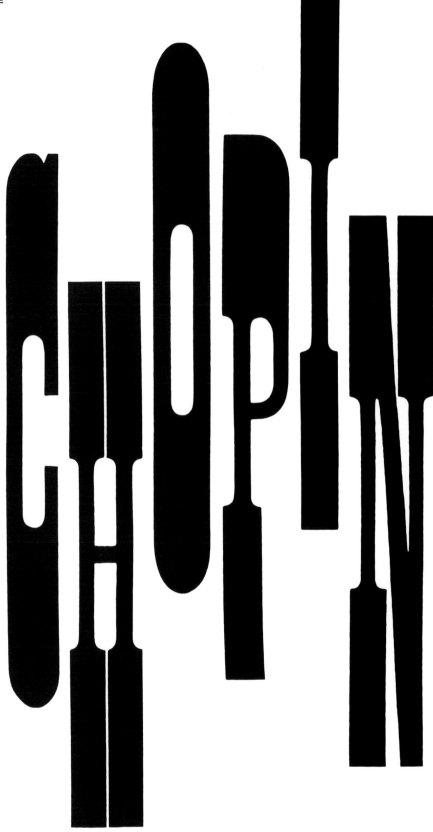

광고
웨스팅하우스
1971

행사 안내서
뉴욕아트디렉터스클럽 *New York Art Directors Club*
1983

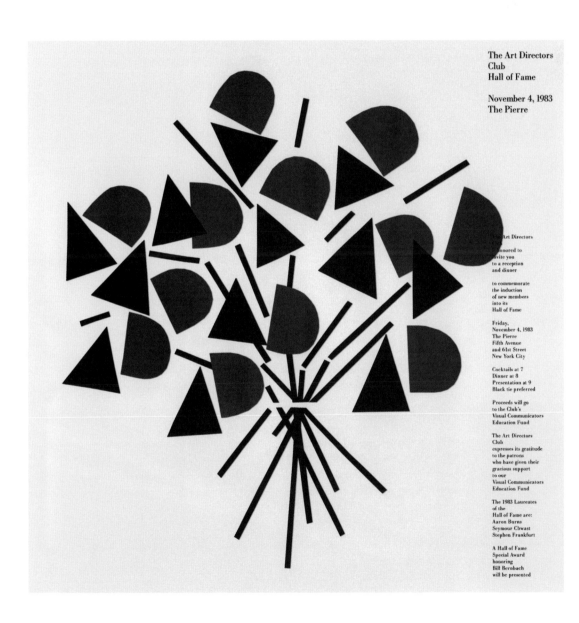

중의적 의미가 그래픽적으로 처리된
시각적 유희는 여러 가지 다른 형태를 띨 수 있다.
이 일러스트레이션에서 점은 문맥에 따라
눈이나 단추, 꽃, 벌, 올리브, 뱀이나 생선
등으로 읽힌다.

재킷 디자인
알프레드 A. 놉. 조형사造型社
1959

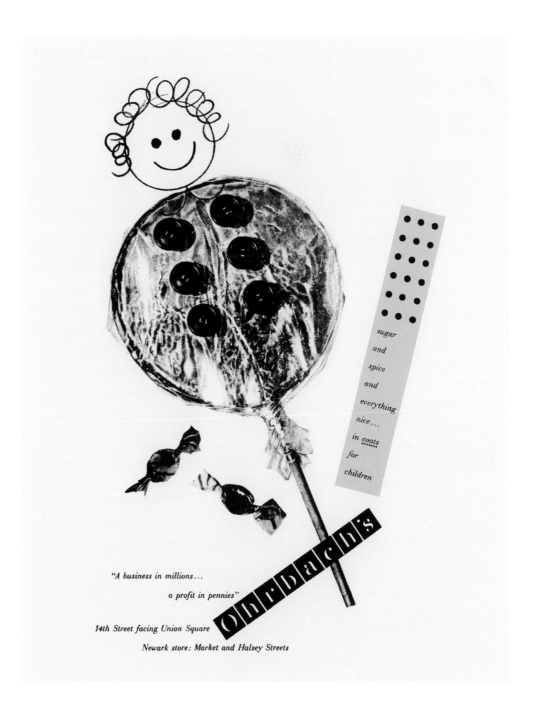

표지 디자인
알프레드 A. 놉
1960

책 일러스트레이션
『I Know a Lot of Things』
하코트브레이스 앤드 월드
1956

Oh

I know

such

a

lot

of

things,

but

as

I

grow

I know

I'll

know

much

more.

표지 디자인
하비스트 북스 Harvest Books
1955

책 표지 일러스트레이션
알프레드 A. 놉
1956

"*It is well to remember that a Picture — before* *, or some is essentially a plane covered with in a certain order*"

being a ,

Anecdote—

surface

assembled

재킷 디자인
알프레드 A. 놉
1955

표지 디자인
뉴욕현대미술관
1949

대학원 안내서
예일대학교 미술대학 *Yale University School of Art*
1982

Exposicion
de pintura
contemporanea
norteamericana.

시각적 유희는 정보가
잘 드러나고 재미있을수록
설득력이 강하다.

광고
G.H.P 담배회사
1952

포스터
IBM사
1981

광고주와 출판업자의 근본적인 과제는 대중에게 메시지를 잘 전달하는 것이다. 평범한 이미지와 상상력이 부족한 시각화로는 사람들의 눈을 잡아끄는 광고를 만들 수 없다. 광고주들은 집이나 스튜디오에서 라디오 혹은 텔레비전 프로그램에 직접 참여하는 관객의 가치를 잘 알고 있다. 그러나 인쇄 매체의 제작자들은 그에 알맞은 방법으로 독자들의 주목을 받을 수 방법을 강구해야 한다. 그림 퍼즐, 암호, 퀴즈, 기억력 테스트 그리고 티저 광고가 이런 목적을 위해 종종 사용된다.

현대 그래픽 디자인 기법은 심리학, 미술, 과학 분야의 실험이나 탐구를 통해 얻은 것으로서 많은 가능성을 제시한다. 콜라주는 시각적 사고에 크게 기여한 것들 중 하나이다. 콜라주와 몽타주는 아무런 관련이 없어 보이는 물건이나 생각들을 하나의 그림 안에서 결합시켜 평범한 사건이나 장면들에 동시성을 부여한다. 복잡한 메시지를 한 장의 그림 안에 보여줌으로써 독자들이 광고 메시지에 보다 쉽게 주의를 기울일 수 있게 한다.

이러한 동시성simultaneity의 개념은 현대적인 것으로 여기기 쉽다. 그러나 사실 그 근원은 고대 중국까지 거슬러 올라간다. 중국인들은 한 장의 그림 안에 동시적 행동이나 여러 가지 행사를 표현하는 방법이 필요했기 때문에 간접 투영법을 생각해냈다. 그들은 또한 시각적 원근감을 완전히 무시하고 구성 요소들을 자유롭게 배치하여 물체의 위와 아래, 뒷면을 동시에 보여주는 방법도 고안했다. 이것은 근본적으로 물체를 형식화, 중립화하는 방법이다. 또한 이것은 고전적 스타일의 그림이라기보다 형식적인 배열에 따른 변형이었다. 어떤 의미에서 몽타주와 콜라주는 시각적 배열의 통합이고, 또 다른 의미로는 독자들이 스스로 인지하고 해독할 수 있는 매우 흥미로운 시각 테스트이기도 하다. 따라서 독자는 창조 과정에 직접 참여하는 것처럼 느끼게 된다.

연차 보고서 표지
웨스팅하우스
1970

펜/브라이트 제지 *Penn/Brite papers* 광고
뉴욕 앤드 펜실베이니아사 *New York & Pennsylvania Company*
1964

폴더
IBM사
1978

라벨 디자인
센리 증류주사 *Schenley Distillers Inc.*
1942

141

타이포그래피적 사고를 두고 전통파와 현대파
두 가지 견해가 대립된다. 둘 사이의 갈등은
어떤 면을 더 강조할지를 두고 발생한다.
나는 진정한 차이는 공간을 해석하는 방법에
있다고 본다. 즉 이미지를 한 장의 종이 위에
어떻게 놓을 것인가 하는 방법의 차이인 것이다.
산세리프체, 소문자, 조판 흘리기, 원색 사용 등
부수적인 문제들은 기껏해야 중요한 이슈를
다른 곳으로 돌리게 하는 변수일 뿐이다.

존 듀이는 다음과 같이 말했다. "위대한
창조적 예술가는 전통을 자신의 것으로 만든다.
그들은 전통을 피하지 않고 소화해낸다. 그러고
나면 전통과 자신들이 새롭게 소화한 것 사이에
갈등이 생겨 새로운 표현 방법이 필요해진다."[1]
이러한 측면에서 현대적인 것과 전통을
이해한다면, 디자이너는 전통적 그래픽 형태
혹은 아이디어와 현대적 견해에 근거한 새로운
관념을 새로운 논리적인 관계 속에서 합칠 수 있다.
서로 상반되어 보이는 두 갈래의 힘이 결합되어
새로운 시각 체험을 가능하게 한다.

우리는 종종 광고에서 시대적 특성 전달이라는
문제점에 직면하게 된다. 다음에 열거하는
사례는 전통 문양이 기하학적인 형태와
결합되어 새로운 관련성을 만들어내는 것을
보여준다. 옛것에서 새것으로의 이행은
이처럼 이미 익숙해진 문양들을 다소 색다른
방법으로 배열함으로써 이루어진다.

: 듀이. 『Art as Experience』
『Natural History of Form』
욕. 1934. 159쪽.

옛것에서 새것으로의 이행은
전통적 형태를 독특하게 배치함으로써
이루어질 것이다.

브로슈어 표지
IBM사
1964

라벨 디자인
듀보네사
1942

145

잡지 광고
디즈니 모자
1946

연차 보고서
커민스 엔진사
1962

Our custom is limited to those few
men in each community who want a
finer hat…and to whom price is secondary

Disney, Hatmaker since 1885

활자를 다루는 디자이너의 목표 중 하나는 쉽게 읽히도록 디자인하는 것이다. 그러나 불행하게도 스타일과 개성 그리고 인쇄 매체의 고유성을 희생시켜가며 가독성을 지나치게 강조하는 경우도 생긴다. 디자이너는 조판면, 간격, 크기, 색채를 세심하게 배열하여 인쇄될 페이지의 내용에 극적인 특징을 준다. 활자에 촉각적인 느낌을 부여하기도 한다. 또한 조판면에 집중하고 여백을 강조하여 활자의 구조적인 특성을 대조적으로 더욱 돋보이게 할 수도 있다. 결과적으로 독자가 느끼는 효과는 활자를 직접 만져보는 감각과 비교될 수 있을 것이다.

45 years go to work for victory

From its very inception in 1897 every Autocar activity has trained the Company for its vital role in the war program. For 45 years without interruption it has manufactured motor vehicles exclusively, concentrating in the last decade on heavy-duty trucks of 5 tons or over. For 45 years Autocar has pioneered the way, developing many history-making "firsts" in the industry: the first porcelain spark-plug; the first American shaft-driven automobile; the first double reduction gear drive; the first

circulating oil system. For 45 years Autocar insistence on mechanical perfection has wrought a tradition of precision that is honored by every one of its master workers. These are achievements that only time can win. The harvest of these years, of this vast experience, is at the service of our government. Autocar is meeting its tremendous responsibility to national defense by putting its 45 years' experience to work in helping to build for America a motorized armada such as the world has never seen.

브로슈어
오토카
1942

Rr
oo
aa

r r r
r
a a a
r
r r r

Rrrroooaaarrrrr!

How	I	My	For	I	Most	I
do	love	soul	the	love	quiet	l
I	thee	can	ends	thee	need,	t
love	to	reach,	of	to	by	f
thee	the	when	Being	the	sun	a
?	depth	feeling	and	level	and	n
Let	and	out	ideal	of	candle-	s
me	breadth	of	Grace.	every	light.	f
count	and	sight		day's		I
the	height					
ways.						

선물용 책
패스토어 드팸필리스 램폰사 *Pastore DePamphilis Rampone, Inc.*
1984

	I	In	I	With	Smiles,	I
e	love	my	love	my	tears,	shall
e	thee	old	thee	lost	of	but
ely,	with	griefs,	with	saints,	all	love
	the	and	a	—	my	thee
y	passion	with	love	I	life!	better
n	put	my	I	love	—	after
m	to	child-	seemed	thee	and,	death.
ise.	use	hood's	to	with	if	
		faith.	lose	the	God	
				breath,	choose,	

Genesis: 3

The Bible, since the days of Gutenberg,
has been an inspiration to typographers of many lands.
The text of this interpretation is from
the translation issued by the Jewish Publication
Society of America in 1917.

1. Now the serpent was more subtle than any beast
of the field which the Lord God had made. And
he said unto the woman: 'Yea, hath God said:
Ye shall not eat of any tree of the garden?'
2. And the woman said unto the serpent: 'Of the
fruit of the trees of the garden we may eat;
3. but of the fruit of the tree which is in the midst of
the garden, God hath said: Ye shall not eat of
it, neither shall ye touch it, lest ye die.'
4. And the serpent said unto the woman: 'Ye shall
not surely die;
5. for God doth know that in the day ye eat thereof,
then your eyes shall be opened, and ye shall be
as God, knowing good and evil.'

6. And when the woman saw that the
for food, and that it was a delight to
and that the tree was to be desired
wise, she took of the fruit thereof, a
and she gave also unto her husband
he did eat.
7. And the eyes of them both were op
they knew that they were naked; ar
figleaves together, and made thems
8. And they heard the voice of the Lor
walking in the garden toward the c
and the man and his wife hid thems
the presence of the Lord God amon
of the garden.

the Lord God called unto the man, and said
o him: 'Where art thou?'
he said: 'I heard Thy voice in the garden,
I was afraid, because I was naked; and I hid
elf.'
He said: 'Who told thee that thou wast
ed? Hast thou eaten of the tree, whereof
mmanded thee that thou shouldest not eat?'
the man said: 'The woman whom Thou
est to be with me, she gave me of the tree,
I did eat.'
the Lord God said unto the woman: 'What
is thou hast done?' And the woman said:
serpent beguiled me, and I did eat.'

14. And the Lord God said unto the serpent:
'Because thou hast done this, cursed art thou
from among all cattle, and from among all beasts
of the field; upon thy belly shalt thou go, and
dust shalt thou eat all the days of thy life.

15. And I will put enmity between thee and the
woman, and between thy seed and her seed; they
shall bruise thy head, and thou shalt bruise
their heel.'

16. Unto the woman He said: 'I will greatly
multiply thy pain and thy travail; in pain thou
shalt bring forth children; and thy desire shall
be to thy husband, and he shall rule over thee.'

17. And unto Adam He said: 'Because thou hast
hearkened unto the voice of thy wife, and hast
eaten of the tree, of which I commanded
thee, saying: Thou shalt not eat of it; cursed is
the ground for thy sake; in toil shalt thou eat
of it all the days of thy life.

18. Thorns also and thistles shall it bring forth to
thee; and thou shalt eat the herb of the field.

19. In the sweat of thy face shalt thou eat bread, till
thou return unto the ground; for out of it wast
thou taken; for dust thou art, and unto dust shalt
thou return.'

20. And the man called his wife's name Eve; because
she was the mother of all living.

21. And the Lord God made for Adam and for his
wife garments of skins, and clothed them.

22. And the Lord God said: 'Behold, the man is
become as one of us, to know good and evil; and
now, lest he put forth his hand, and take also
of the tree of life, and eat, and live for ever.'

23. Therefore the Lord God sent him forth from the
garden of Eden, to till the ground from whence
he was taken.

24. So He drove out the man; and He placed at
the east of the garden of Eden the cherubim, and
the flaming sword which turned every way, to
keep the way to the tree of life.

Design and typography: Paul Rand
Composition and offset printing: Tri-Arts Press
Text: 14 Linotype Garamond #3
Paper: Clear Spring Book, antique offset natural

표지 디자인
《Design Quarterly》
1984

광고
디즈니 모자
1946

저 프라이
ast Lectures」「Sensibility」
던. 1939. 22쪽.

디자이너는 비대칭 구성으로 보다 흥미로운 결과를 만들 수 있다. 좌우 대칭은 관람자에게 지나치게 단순하고 분명한 표현만을 제시하는 탓에 아무런 지적 희열과 의욕을 주지 못한다. 보는 이의 마음 속에 의식적이든 무의식적이든 부분적으로 남아 있는 저항감을 없애고 일종의 미적 만족을 얻게 하는 점이 비대칭 구성을 관찰할 때 맛볼 수 있는 즐거움이다. 더 자세한 내용은 로저 프라이의 에세이 「Sensibility」에서 알 수 있다.[1]

지면의 배열, 타이포그래피 요소와 심벌의 배치를 통해서 디자이너는 보는 이의 시선을 어느 정도 미리 예측하고 결정할 수 있다.

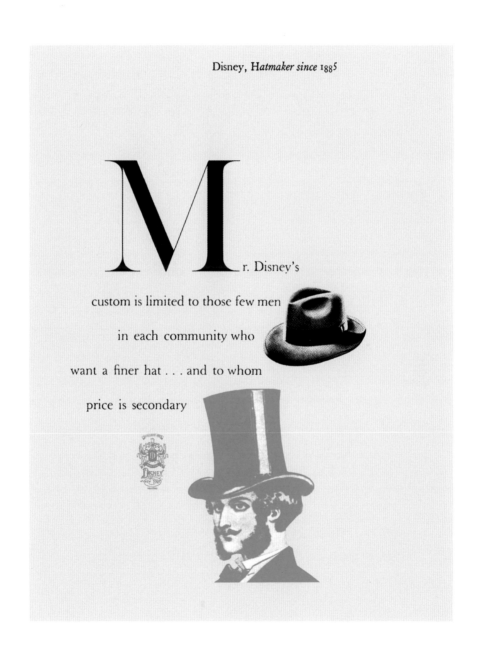

fabrics with a pedigree...

f a b r i c s s t a f f o r d

from the Stafford stallion . . .
symbol of those famous Stafford fabrics . . .
loomed in Pennsylvania, printed
in the little Connecticut town
for which they are named

GOODMAN & THEISE, INC.
16 East 34th Street, New York 16, N.Y.
Stafford Springs, Conn., Scranton, Pa.

Cummins standby generator sets
assure against electrical power failure
in major building complexes.

Cummins Custom Torque
engines maintain maximum speeds
while reducing shifts.

Backhoes, excavators, and
cranes are significant new markets
for Cummins compact V diesels.

A Cummins industrial power
unit and this balloon remove logs
from remote timber areas.

This unique four-wheel drive
farm tractor powered by a Cummins
compact V diesel tills the soil.

Sightseers at Niagara Falls enjoy
a tour aboard the Cummins powered
Maid of the Mist II.

Cummins compact v6 and v8
diesels are gaining wide acceptance
in intercity hauling operations.

개성 있는 글자체가 때로는 별나고 기이하며
촌스럽기까지 한 경우가 있다.

동양적인 주제를 취급한다고 해서 중국의
붓글씨 스타일로 알파벳을 변형시키거나
구식 일러스트레이션을 타이포그래피라고
생각하는 것과 같다. 목판화 느낌을 내려고
목판 양식의 글자체를 모방하거나 중장비와
어울린다며 볼드 타입을 쓰는 것 등도
진부한 발상이다. 이런 디자이너는 그림과
글자의 대비에서 생기는 재미있는 효과는
모른다. 글과 그림 양쪽의 형식과 성격 대조를
통한 강조 효과와 의외성을 얻기 위해서는
노일란트Neuland처럼 어디에나 잘 어울리는
글자체를 목판과 결합시키기보다는
캐즐론Caslon, 보도니Bodoni, 헬베티카
Helvetica 같이 친근한 글자체를 선택하는
것이 더 현명할 것이다.

1943년 크레스타블랑카 포도주*Cresta Blanca
Wine* 로고타입의 두 글자는 맛있게 숙성된
포도주보다는 신문의 볼드체 헤드라인에
어울리는 평범한 글자이지만, 어떻게 여기에
단순한 장식을 추가해 기억할 만한 이미지로
만드는지를 보여준다. 여기에서 대비는
중요한 역할을 한다.

광고
스미스클라인 앤드 프렌치 연구소
1943

"Some Griefs Are Medicinable"
...Cymbeline act III, scene II

Many patients
stricken with grief
over misfortune
or bereavement develop
abnormal reactive
depressions...differentiated
from normal
depressions of mood by
their inordinate
intensity and stubborn
persistence.
With these patients,
Benzedrine Sulfate therapy
is often dramatically
effective.
In many cases,

benzedrine sulfate

tablets and elixir

will break the
vicious circle of
depression,
renew the patient's
interest and optimism,
and restore his
capacity for physical

Smith, Kline & French Laboratories, Philadelphia, Pa.

디자이너는 활자와 그림을 대비시켜 새로운 조화와 의미를 만들어낼 수 있다. 예를 들어 에어윅Air-Wick사의 탈취제 신문 광고에서는 19세기 목판화와 20세기 타자기 글자처럼 서로 관련 없어 보이는 요소들의 대비를 활용한다. 오래된 것과 새로운 것이 조화를 이루는 것이다.

여백으로 둘러싸인 이 광고는 다른 경쟁 광고들 사이에서 눈에 띄고 지면이 커 보이는 착시 효과를 일으키며 깨끗하고 신선한 느낌을 준다.

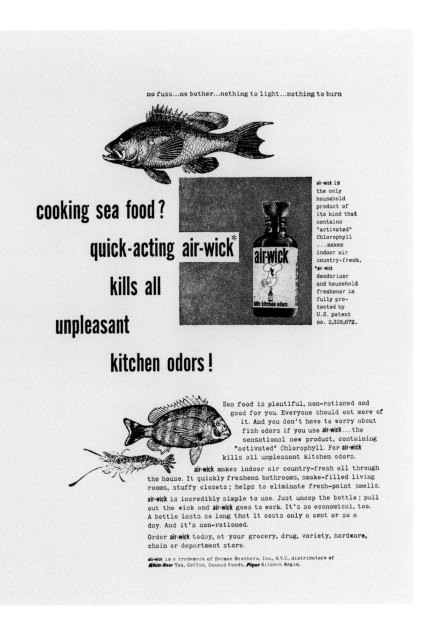

광고
시맨 브라더스 Seeman Brothers
에어윅
1944

표현 수단으로서의 숫자는 글자와 동일한
특성을 가지고 있다. 그것은 시간과 공간,
위치와 양을 나타내는 시각적 지표로 사용되며
인쇄물에 리듬감과 현장감을 준다.

회사 안내서
스미스클라인 앤드 프렌치 연구소
1945

포스터
뉴욕아트디렉터스클럽
1963

design 63

표지 디자인
《A.D.》 매거진
1941

잡지 표지
《Direction》
1945

따로 떨어져 있는 글자는 다른 이미지로는 모방할 수 없는 특별한 시각적 표현 수단으로 쓰인다. 비즈니스 서류, 명찰, 운동 셔츠, 손수건 등에 새겨진 트레이드마크, 인장 Seals, 모노그램 monograms 은 신기한 힘을 지니고 있다. 그것은 신분을 나타내는 상징인 동시에 간결하다는 장점도 있다.

Vol 4 #6 **DIRECTION**
December 1941
15 ¢

포스터
IBM사
1980

Resource Management:
Energy and
Materials Conservation
Ridesharing
Environment Protection

IBM

감성적이고 조형적인 심벌로서의 구두점은
응용 미술뿐 아니라 회화에서도 표현 수단으로
사용되어 왔다.

자킷 디자인
알프레드 A. 놉
1945

잡지 표지
《Direction》
1940

소책자
코디네이터인터아메리칸어페어
1943

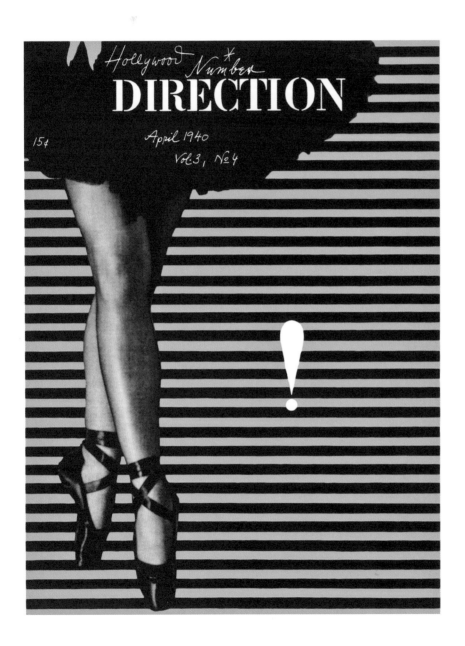

Coco, mostraram, aos fazendeiros, o primeiro arado que, jamais, viram. No futuro, as refeições, destes fazendeiros, serão melhores.

Os Homens:

Estes variados planos que dizem respeito à saúde, reconstrução e alimentação, são orientados por homens competentes, cujas funções variam, desde as negociações com o governo, até a edificação de hospitais de seis andares; desde da montagem de mosquiteiros à organização da indústria da fibra; desde o trabalho de exterminar ratos, por meio de lança-chamas, à construção de acampamentos para trabalhadores.

Os homens, que realizam este mister, devem saber como enfrentar terremotos, incêndios, enchentes, secas, cobras, pulgas, arraias venenosas, peixes elétricos, vampiros, formigas carnívoras . . . e a propaganda nazista.

Entre estes profissionais, se encontram diplomatas, contadores, sanitaristas, economistas, engenheiros sanitaristas, especialistas em medicina tropical, enfermeiras e fazendeiros, cujo objetivo é proporcionar um padrão de vida mais elevado, para todas as Américas.

Em uma palavra, o objetivo, destes pioneiros e colaboradores, é estabelecer ambiente social em que o simples cidadão, irritado com meras palavras, possa conseguir uma refeição substancial, quando faminto, e cuidado médico, quando doente, sim, um ambiente social em que todos vivamos uma vida digna de ser vivida. **O Homem, Quanto Vale?**

...Para nós, nas vinte e uma repúblicas da América, êle vale tudo

Things
we know about
tomorrow:

A new Westinghouse development could be your heart's best friend!

It is a little electronic device with the unlikely name of "Cardiac Pacer."
Originally, it was developed to provide a gentle boost to a patient
whose heart faltered or stopped during an operation, or for use as a heart
stimulant in hospital recovery rooms.
Now Westinghouse is working to perfect it for personal use on millions of
heart patients by their physicians. It would be light and easy to carry about.
It may not be cheap, but then life is worth a lot to any of us.
Part of the plan for the future is a radio receiver about the size of a pack
of cigarettes which a doctor could carry with him and, if any of his heart
patients had any trouble, the radio would beep-beep the doctor. He could
then tune in to that patient, listen to his heart beats, if necessary, and
advise emergency treatment. Wondrous are the uses of electricity.

You can be sure ... if it's Westinghouse

1911년 클라크대학교 Clark University 에서는
「다양한 인쇄용 활자의 상대적 가독성에 관한
연구」를 진행했다. 여기에서 26종의 글자체가
검토되었는데 그중에는 캐즐론, 센추리 Century,
첼트넘 Cheltenham, 뉴스고딕 News Gothic 등이
있었다. 수많은 활자체를 디자인한 가우디
F.W. Goudy 는 "와! 결과가 이렇게 나오다니!"라며
조사 결과를 놀라워했다. 뉴스고딕체가 이상적인
글자체에 가장 근접한 것으로 밝혀진 것이다.[1]
이 흥미로운 사건이 1940년 캘리포니아대학교
University of California 출판부에서 출간한
가우디의 저서 「Typologia」에 실려 있다.
이 책은 알려진 것처럼 그렇게 편견에 젖은 책은
아니다. 나는 이 책이 대단히 흥미롭고 독자들의
호기심을 일으키기에 충분하다고 생각한다.

1936년 맥밀란 Macmillan 출판사에서 간행된
스탠리 모리슨 Stanley Morison의 「First Principles
of Typography」는 「Typologia」만큼 흥미로운
책이다. 그러나 다소 동의하기 어려운 잡다한
개념들도 나와 있다. 스탠리 모리슨은 타이틀 페이지
디자인에 관해서 "소문자는 필요악이다. 그러므로
그것을 없앨 수 없다면 대문자에 종속시켜 사용해야
한다. 피치 못할 사정으로 소문자를 사용해야 할
경우에도 큰 사이즈만은 피해야 한다."[2]라며
독단적인 주장을 펼쳤다. 분별력이 있는 독자라면
다음 문장들이 합리적인 주장이 아님을 알 것이다.
"타이틀의 중요한 행은 대문자로 써야 하고,
다른 대문자와 마찬가지로 글자사이, 글줄사이가
느슨해야 한다." 물론 이 내용의 앞부분은 분명히
논쟁의 여지가 있다. 뒷부분은 거의 타당한 편이지만
그렇다고 항상 옳은 것은 아니다.

그러나 이 두 권 모두 학문적으로 유익하고
재미있는 정보로 가득 차 있다. 내가 유익하다고
하는 이유는 그 내용이 유행과는 별 관계 없이
훌륭한 디자인의 불변성, 시대를 초월한
특성과 관련된 글꼴 디자인과 타이포그래피의
일면을 다루었기 때문이다.

이렇게 간단히 가독성에 대한 설명을 마치기에
앞서 행동 양식이나 습관, 특정한 글자체의
친근감이 스타일과 글자체 선택 그리고 가독성에
대한 디자이너와 독자의 판단에 지대한 영향을
끼친다는 사실을 기억해 두는 것이 좋다.
가우디와 모리슨 두 사람은 타이포그래피에서
객관성이란 거의 불가능하다는 것을 보여준다.
취향, 편견, 유행, 인기도 그리고 시장에서 갖는
흥미 등이 타이포그래피에 대한 견해에 영향을
미친다는 것은 분명하다.

타이틀 페이지

뉴욕현대미술관
1948

위텐본, 슐츠사
1948

시카고미술관 Art Institute of Chicago
1949

in San Jose, Calif. During the year, 16 major IBM facilities were completed or under construction in the U.S. and 13 abroad. We increased the IBM employee population worldwide to more than 310,000, from 292,000 at the start of 1977.

Tax and Trade Issues

The current proposal to repeal the present system of U.S. taxation of foreign earnings would put U.S. corporations operating overseas at a serious disadvantage by raising their tax costs significantly relative to foreign competitors. Today, no foreign government imposes such tax handicaps on its own companies competing abroad. In fact, most foreign governments help those companies in a variety of ways, even including direct subsidies. Restrictive U.S. tax measures not only make American companies less competitive, they also reduce U.S. jobs that depend on exports.

IBM and many other businesses have a great deal riding on the success of the current negotiations under the auspices of the General Agreement on Tariffs and Trade (GATT) that would reduce both tariff and non-tariff trade barriers. Some 40 countries have duty rates on data processing equipment at least twice as high as those of the U.S.—a disparity that we hope the GATT negotiations will reduce.

Changes in Operations Overseas

In November, 1977, after repeated efforts to reach an understanding with the Indian government, which had required us to give up 60% ownership of our business there, we felt we had no choice but to change our mode of operations.

We believe that in a high-technology, rapidly developing industry such as ours, the necessary worldwide coordination of research, development, manufacturing, sales and service can best be carried out with full ownership of subsidiaries. In discussions with the Indian government over a long period, we believed that a mutually acceptable resolution would be found. Unfortunately, this did not come to pass, and we have accordingly phased out our Bombay plant and will phase out our marketing and maintenance operations in India by mid-1978.

Subject to the approval of the Indian government, we will maintain a limited presence in India by establishing a liaison office where we can receive authorized requests for our products and services.

We were able to reach an agreement in principle with Indonesia in December, 1977, that will enable us to continue offering our products and services. An Indonesian law specified that foreign companies must turn their trading activities over to Indonesians by the end of 1977. Our agreement included the appointment of an agent to trade on our behalf, as well as reorganization of our operation so as to maintain a presence there. We look forward to continued business activity in Indonesia.

The Lawsuits

The U.S. Justice Department's antitrust suit against IBM went to trial in May, 1975, and so far only the government has presented its case. We expect to start our defense by mid-1978 and will need considerable time to present our side.

In February, 1977, the Federal District Court hearing antitrust charges brought against IBM by California Computer Products, Inc., dismissed the action at the close of Calcomp's presentation of its case. The court ordered a directed verdict in favor of IBM. Calcomp is appealing that decision.

The U.S. Court of Appeals has granted Greyhound Computer Corporation's petition for a new trial. In July, 1972, Greyhound's antitrust charges against IBM were dismissed before IBM had presented its defense.

Trial of the antitrust suit by Memorex Corporation commenced in January, 1978.

We are convinced that we have achieved our business position through fair and ethical competition and that our legal position is sound in each case. Further details on these and other lawsuits are contained in the financial section of this report.

Repurchase of IBM Stock

In February, 1977, we made a stock tender offer and repurchased more than 2½ million shares of our own stock. In July, the Board of Directors authorized the purchase from time to time of additional large blocks of capital stock. Over the last six months of 1977, we

purchased about 694,000 additional shares. All of the shares purchased in this way have been canceled and restored to the status of authorized but unissued shares.

For the Future

Looking ahead, we see a sound business environment over the long term. We are in a young, expanding business, one that is clearly needed by society. We believe IBM is in a position to respond to the very large potential in information processing in many countries throughout the world.

IBM's achievements in 1977 reflect the creativity and hard work of IBM people in the many countries where we operate. We are deeply grateful for their skill and dedication. They are our best assurance of continuing growth for IBM and its business in the years ahead.

January 31, 1978
by order of the Board of Directors

Frank T. Cary
Frank T. Cary
Chairman of the Board

John R. Opel
John R. Opel
President

4

Information working for people...

At one time, customers used IBM products for only a few information-handling tasks—such as inventory and payroll or scientific study—out of the public sight.

Today, information technology in some form is visible almost everywhere. It is touching people's lives directly. It provides ease of buying through terminals in department stores, faster checkout at supermarket counters, or 24-hour banking at sidewalk teller machines.

Moreover, the information being handled is taking many forms besides the letters and numbers still processed today in most applications. More and more, the information is encompassing a broader spectrum of timely data. The strength of a human pulse monitored by computer may be critically important information for the doctor working against time. Pressure fluctuations in a natural gas line can be vital information in assuring heat and power for homes and industry. Amid the growing complexities of modern life, information in its multiple forms is becoming a fundamental resource for societies around the world.

Whatever those forms, machine systems are needed to collect the information and to store, process, retrieve and communicate it quickly and accurately to the end user. Providing such systems is IBM's business. IBM's many products, from computers to copiers, are assisting customers in all parts of the world to process information in manufacturing, banking, distribution, health care, science and engineering, government, entertainment and many other aspects of daily living.

Shown on the following pages are some of the ways IBM customers are putting information to work, as well as ways IBM people and new products are helping to make that work more efficient and productive.

5

1959년 「Typography U.S.A.」 보고서에서 타입디렉터스클럽Type Directors Club은 다음과 같이 발표했다. "드디어 완전히 새로운 형태와 콘셉트의 타이포그래피가 실현되었다. 이 타이포그래피는 순수한 미국산이다. 이 새로운 타이포그래피는 현대 과학, 산업, 미술 그리고 기술의 산물로서 국제적으로 새로운 미국식 타이포그래피로 인식되었다!"

미국 타이포그래피 분야에서 어떤 일이 일어났고 또 일어나고 있는가를 생각할 때 이런 주장은 나로서 대단히 이해하기 힘들다. 이들이 일부러 잘못된 주장을 한다기보다 그렇게 주장할 만한 일들이 미국 내에서 일어나고 있는지 개인적으로 잘 모르겠다는 말이다.

필자는 자문해 본다. 무엇이 새로운 형태인가? 잘 모르겠다. 그렇다면 미국적 타이포그래피란 도대체 무엇일까? 가장 수준이 높은 미국의 타이포그래피조차도 독일과 스위스, 영국, 네덜란드 그리고 프랑스의 영향을 받은 듯하다. 간단히 말해 그것은 국제적인 스타일에서 나왔으며 여러 사람이 가진 개념을 혼합했을 뿐만 아니라 회화, 건축, 시詩 등 여러 예술의 상호 작용의 소산인 것이다. 말라르메Stéphane Mallarmé의 시와 아폴리네르Guillaume Apollinaire의 구체시, 피카소와 브라크Georges Braque의 콜라주, 하트필드John Heartfield와 슈비터즈의 몽타주, 두스뷔르흐Theo van Doesburg와 레제의 회화, 아우트Jacobus Oud와 르 코르뷔지에 Le Corbusier의 건축에서 영향을 받았다.

미국 타이포그래피가 근본적으로 유럽에서 자라난 신타이포그래피의 연장이거나 퇴보 혹은 진보라는 사실을 부정하는 것은 미국 타이포그래피가 입체파cubism나 다다이즘dadaism 및 20세기 다른 모든 혁명적인 사조의 영향을 받았다는 사실을 부인하는 것과 같다. 이것은 또한 더스테일 De stijl 운동, 바우하우스Bauhaus 정신 그리고 전통적 타이포그래피의 성격을 변화시키려 했던 많은 사람들의 공헌을 간과하는 것이다.

미국의 일러스트레이션이나 자동차, 냉장고 디자인의 존재는 의심할 여지가 없다. 그 장점이 무엇이든 그것은 미국의 디자인이지 미국화된 디자인은 아니다. 반면 타이포그래피에서 '새로운 미국식 타이포그래피'는 새롭게 미국화한 유럽의 타이포그래피라고 유래를 밝혀주는 편이 더 정확하다.

이것은 미국 디자이너가 타이포그래피에 공헌을 하지 않았다는 뜻이 아니다. 다만 그들의 공헌이라는 것이 알고 보면 주로 유럽 디자인의 변형이라는 말이다. 모리스 벤튼Morris Benton이 보도니나 개러몬드Garamond 등의 글자체를 매우 훌륭하게 재탄생시킨 사실을 부정하는 것은 아니다. 나는 이런 맥락에서 새로운 글자체를 만들거나 다시 디자인하는 일이 매우 중요하지만 글자체 자체로 보면 그것은 디자인이라는 복합체의 한 요소에 불과하다고 생각한다. 글자체는 방법이 아니라 재료만을 제공한다. 더구나 새로운 미국 타이포그래피라 주장하면서 유럽 글자체를 많이 사용한다는 것은 다소 아이러니한 일이다. 얼마나 많은 인쇄물들이 유럽에서 생겨난 개러몬드, 배스커빌Baskerville, 캐즐론, 보도니, 벰보Bembo와 같은 고전적 글자체들은 물론이고 비너스Venus, 디도Didot, 스탠다드Standard체를 사용하고 있는가.

현대 미국 타이포그래피에는 얀 치홀트
Jan Tschichold의 『신타이포그래피Die Neue
Typografie』『타이포그래픽 디자인Typographishe
Gestaltung』이나 나중에 출간된 보다 전통적인
『Designing Books』와 같은 고전은 제쳐두고
스위스의 정기 간행물 《Typographische
Monatsblatter》에 버금갈 만한 책도 없다.
1929년 더글러스 맥머트리Douglas C. McMurtrie가
쓴 『Modern Typography and Layout』이라는
책은 학문적인 글과 훌륭한 사례를 담고 있다.
그러나 이 책의 구성은 미국적인지 아닌지
다소 의심이 가는 타이포그래피의 전형으로서
지나치게 현대적이다.

상식적인 미국인이나 유럽인이라면, 미국의
디자이너 가우디, 드빈DeVinne, 브루스 로저스
Bruce Rogers 그리고 드위긴스가 미국과 유럽의
타이포그래피에 끼친 영향을 부정하지 못할
것이다. 그러나 단 한 사람의 유럽 디자이너,
얀 치홀트가 현대 타이포그래피에 끼친 엄청난
영향과 비교한다면[1] 앞에 말한 디자이너들의
영향력은 매우 미미한 수준이다.

새로운 미국 타이포그래피를 평가하기 전에
우리는 그것을 역사적인 흐름 속에서 이해해야 한다.
그러나 이런 일은 철학이 아닌 디자인 작업에
몰두하는 디자이너에게는 다소 어려운 과제다.
현 시점에서 전체를 평가한다는 것은 시기상조다.
나는 머지 않아 보다 독창적인 타이포그래피를
만들어낼 수 있다고 생각하는데, 그것은 스타일에
연연하지 않고 독창적인 양식상의 해결 방법을
통해서 우리의 기본적인 요구를 충족시켜 주는
것이어야 한다. 나는 현재로서는 솔직히 새로운
형태가 무엇인지 답할 자신이 없다.

미국적이든 아니든 훌륭한 타이포그래피란
국적과 관계없이 형태와 목적에 충실해야 한다.
1920년대 얀 치홀트가 현대 타이포그래피에
관한 혁명적인 책을 썼을 때 그는 책 제목에
독일이나 스위스, 프랑스라는 말을
쓰지 않고 간단히 '신타이포그래피Die Neue
Typografie'라고만 적었다.

앞의 글을 쓴 지 25년이 지났다. 만약 독창적인
미국 타이포그래피가 있다면, 매우 예스러운
성격의 북맨Bookman 같은 평범한 글자체다.
왜냐하면 그 글자체는 읽기 쉽고 소박하며
꾸밈이 덜하기 때문이다. 스펜서Spencerian체의
장식 무늬나 빅토리안Victorian체의 딩벳dingbat
또한 미국적인 타이포그래피라고 할 수 있다.
신타이포그래피를 지향하는 다른 글자체들은
키치kitsch에 빠져 있거나 형태보다는 보기에
새롭고 진기한 것에만 관심을 두고 있는 것처럼
보인다. 이런 경향은 오늘날의 건축에서도
똑같이 발견할 수 있다.

나는 아름다움과 실용성이라는 원칙에 근거하며
과거 전통적인 것과 사상적으로 차별화된
오직 하나의 스타일만이 오늘날까지 살아 남았다고
믿는다. 그것은 신타이포그래피 혹은
현대 타이포그래피 등으로 다양하게 불려 왔는데
스위스파와 동일시되는 경우가 태반이다. 입체파가
현대 회화에 발자국을 남긴 것처럼 스위스 스타일도
현대 타이포그래피와 그래픽 디자인에 지대한
영향을 끼쳤다. 여기서 '스위스'라는 말은
지리적인 어떤 특정 지역을 가리키는 것이 아니라
하나의 양식 즉 근원, 영향, 실용적인 면에서
세계적이라고 할 만한 일종의 디자인을 지칭한다.
스위스 스타일은 그 전과 다른 시각적 공간 해석,
비대칭적 페이지구도, 신중하게 선택한 산세리프
글자체 그리고 과도한 장식 피하기 등 전통적
타이포그래피와는 뚜렷이 구별된다. 정확한 용어는
아니지만 '스위스'라는 단어가 적절하다고 보는
근거는 스위스파가 이 분야에서 가장 체계적이고
일관된 전문가 집단이었기 때문이다. 그러나
국제 양식International Style이라는 말이 더
정확한 용어일 것이다.

재킷 디자인
위텐본, 슐츠사
1951

포스터
미국 내무부
1974

글자체 디자인
웨스팅하우스
1961

abcdef...mnop vwxy...CDEFG MNOP...UVWXY 1234567890$¢!?.,

재킷 디자인
알베르트보니에르 *Albert Bonnier* 출판사
1950

연차 보고서
웨스팅하우스
1974

Westinghouse Annual Report

디자인과 유회 본능

르 코르뷔지에.
『모듈러The Modulor』
케임브리지. 1954. 220쪽.

길버트 하이에트
『The Art of Teaching』
뉴욕. 1950. 194쪽.

조르주 브라크
『Cahier de Georges Braque』
파리. 1947. 33쪽.

건축가 르 코르뷔지에는 다음과 같이 말했다. "나는 예술이 도전자 역할과…예술 정신의 표현이라 할 수 있는 놀이와 상호 작용을 해야 한다고 생각한다."[1]

조직적이고 체계적 문헌이 없다면 예술 교육은 어려워진다. 예술의 난해하고 개인적 성격 때문에 문제가 더욱 복잡해지는 것이다. 학생의 궁극적인 성공 여부가 대부분 타고난 재능에 달려 있더라도 어떻게 호기심을 최대한 불러일으키고 관심을 유지시키며 창조적 재능을 발휘하게 하는가는 여전히 중요한 문제다.

시행착오를 거듭한 끝에 나는 이 수수께끼 같은 질문의 해결 방법이 대부분 학습할 과제의 종류와 그것을 제시하는 방법이라는 두 가지 요소에 있음을 알게 되었다. 과제를 표현하는 데 자유와 자기 표현이 과도하게 강조되는 교육은 학생의 무관심과 무의미한 해결책만을 낳는다. 반대로 제한이 분명하고, 유회 본능에 도움이 되는 직간접적 규칙이 번갈아 주어지는 과제는 학생들의 흥미를 유발하고 유의미한 새로운 해결 방법을 이끌어낸다.

길버트 하이에트Gilbert Highet는 "모든 인간은 교육에 이용할 수 있는 두 개의 강한 본능이 있다."라고 말했다. 그 하나가 바로 놀이 욕구이다. "르네상스 시대 최고의 교사는 학생을 때리지 않고 놀이로써 고무시켰다. 어렵고 지루한 내용을 게임으로 만든 것이다. 예를 들어 몽테뉴 Montaigne의 아버지는 아들에게 그리스어를 가르치면서 알파벳과 가장 쉬운 단어 카드를 가지고 놀게 했다."[2]

문제의 성격에 따라 다르지만, 놀이에 내재된 거의 모든 심리적, 지적 요소들은 성공적인 과제 해결에도 마찬가지로 내재되어 있다.

동기	기술	자극
경쟁	관찰	환희
도전	분석	발견
자극	지각	보상
목표	판단	성취
약속	즉흥	
예상	조정	
흥미	타이밍	
호기심	집중	
	추상화	
	신중함	
	차별	
	경제성	
	인내	
	억제	
	개발	

그러나 기본 규칙이나 규율이 없다면 동기, 시험, 보상은 존재하지 않는다. 요컨대 게임이 될 수 없다. 규칙은 목적을 위한 수단이며 참가자가 완전히 이해하고 게임을 하기 위해 지켜야 하는 조건이다. 마찬가지로 학생들이 명쾌하게 수용하는 문제에도 이러한 제한이 있다. 브라크는 "제한을 두는 것은 새로운 형태를 낳고, 창조와 스타일을 만들어낸다. 그렇다고 예술의 진보가 이러한 제한의 확대로 이루어진다는 것은 아니다. 그것을 더 잘 이해하는 것을 의미한다."[3]라고 말하기도 했다.

불행하게도 학생들의 디자인적 사고력을 기초에서 응용까지 체계적으로 키우는 학교는 많지 않다. 우리는 산업체의 조건, 예를 들자면 광고 대행사의 조건을 교수들이 그대로 복사하여 정형화한, 소위 상업적인 문제에 익숙하다. 이런 문제들은 시각 디자인 원리의 관점에서 광고를 해석하기보다는 광고의 스타일이나 테크닉만을 강조하는 형태로 자주 나타난다.

놀이에 대한 형식상 제한이나 도전 의식이
없다면, 교수와 학생 모두 흥미를 잃게 된다.
종종 전문적으로 보이지만 피상적인 문자
그대로의 해석 또는 무의미한 추상적 패턴이나
형태의 작품들은 가끔 열정적 작품이라고
평가 받는 경우도 있으나 보통은
말로 그럴 듯하게 정당화된다.

마찬가지로 기초 디자인에서 잘못된 문제는
어떤 제약이나 실제적 목표 없이 완벽한 미와
자유로운 표현만을 강조하는 것이다.
이런 문제들은 이렇게 제시된다. 기하학적
모양들을 적당한 방법으로 배열하고 많은 색을
사용해 보기 좋은 패턴을 만들면, 가끔은 보기
좋을 수도 있으나 보통은 의미 없고 단조롭다.
학생은 자유로운 분위기에서 위대한 예술을
창조할 수 있다는 환상을 품고 있다.
하지만 아이디어를 떠올리고 실제로 구현하는
작업에 몰두해 흥미로운 결과를 내놓으려면
반드시 특정한 규칙이 필요하다.

기초 디자인에서 중요한 것은 앞에서 언급한
것처럼 상관관계 즉 조화와 질서, 비례, 수,
측량, 율동감, 대칭, 대비, 색채, 질감, 공간 등의
가능성을 가르치기 위한 효과적인 매개물이다.
이것은 새로운 재료의 사용을 익히거나
특정한 제약 속에서 일하는 법을 배우는 데도
똑같이 유용한 수단이다.

이론 학습이 공허한 것으로 끝나지 않게
하려면 조금씩 배운 기초 원리를 적절한 시기에
실제로 적용해봐야 한다. 타이포그래피와 사진,
페이지 레이아웃, 디스플레이, 심벌 모두
마찬가지다.

예를 들어 구球를 오렌지로, 단추를 글자로
혹은 글자들을 커다란 그림으로 바꾸어 보는
방법을 통해 학생은 개념화하고 연상하고 유추하는
방법을 배운다. 알프레드 노스 화이트헤드Alfred
North Whitehead는 "학생들이 그저 지적 우월감을
느끼는 것이 아니라 진정으로 무엇을 배운다는
느낌을 갖도록 해야 한다."라고 말했다.[4]

가능하다면 교육은 이론적 문제와 실제적 문제,
교수가 부여한 세심한 규칙이 포함된 문제와
문제 자체에 규칙을 포함한 문제들을 번갈아
가르치는 방식으로 이루어져야 한다.
그러나 이것은 학생들이 기본 규칙과 응용을
배운 다음에야 가능하다. 그래야만 비로소 학생은
놀이를 위한 자기 자신만의 시스템을 만들 수 있다.
"훈련이 잘된 학생의 생각은 추상적이면서
구체적으로 심화된다. 왜냐하면 추상적 사고를
이해하고 사실을 분석하는 훈련을
받았기 때문이다."[5]

놀이 원칙을 중요한 문제 해결의 기초로
활용할 방법은 많다. 그 방법 가운데 몇 가지를
여기서 논의해보자. 이 사례들은 어떤 규칙들의
성격을 가르쳐주고, 디자인과 교수들뿐 아니라
학생들에게도 유용한 문제들의 유형을
많이 제시해 줄 것이다.

프레드 노스 화이트헤드
he Aims of Education』
욕. 1949. 21쪽.

은 책. 24쪽.

로마네스크풍의 교회
바디아 디 피에솔레Badia di Fiesole은
건물 정면 구석구석에서 놀랄 만한
격동성을 보여준다. 850년경

크로스워드 퍼즐

크로스워드Crossword 퍼즐은 글자 맞추기
수수께끼의 변형인데, 이런 단어 게임은 로마
시대부터 있었다. 이 게임이 꾸준한 인기를 누리는
데는 그만한 이유가 있다. 모르는 것을 풀려는
인간의 본능을 충족시키면서도 특정한 규칙이
있다. 《뉴욕타임스New York Times》 퍼즐
편집자의 말처럼 "정신적인 자극 … 그리고
철자법과 어휘 늘리기 훈련"이기 때문이다.[6]
그러나 이런 게임은 가로세로로 숫자가 매겨진
네모 칸에 꼭 맞은 단어를 찾는 것으로 제한된다.
예를 들어 아이들이 즐겨 하는 간단한 게임인
탠그램Tangram에서도 찾아볼 수 있는 상상력이나
창조력 혹은 심미안 등의 특성은 없다.

6 《New York Times》
1963년 12월 15일.

탠그램

중국의 독특한 작은 장난감인 탠그램은
특정한 모양으로 분할된 하나의 정사각형이다.
삼각형 다섯, 정사각형 하나, 평행사변형 하나 등
탠tan이라고 부르는 일곱 개의 조각으로
구성되어 있다. 규칙은 매우 간단하다. 이 조각들을
재조립해 어떤 모양이나 패턴을 만드는 것이다.

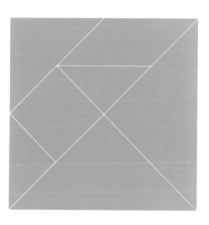

바로 여기에 한 가지 가능성이 있다.
이 게임으로 많은 디자인의 과제가 머릿속에
떠오른다. 이를 통해 최소한의 요소로 최대한의
것을 만드는 수단의 경제성을 배우게 된다.
나아가 이 게임은 기하학적인 형태와 자연적인
형태 사이의 유사점을 발견하여 관찰력을
길러준다. 학생들은 삼각형을 보고 놓여진
모양에 따라 얼굴, 나무, 눈, 코 등으로
추상화하는 연습을 한다. 그리고 이런 관찰은
시각적 심벌을 익히는 데 필수적이다.

호쿠사이의 그림

이 그림은 가쓰시카 호쿠사이葛飾北斎의
『Rapid Lessons in Abbreviated Drawing』
제1권에서 가져온 것이다. 이 책에서 그는
새를 그릴 때 기하학적 모양을 어떻게 길잡이로
사용하는지 보여준다. 이런 훈련은 기하학적
수단을 이용한다는 점에서 탠그램과 비교할 수
있다. 그러나 탠그램은 자연 형태를 표시,
상징화하고자 기하학을 목표로 설정했다면
호쿠사이에게 기하학은 자연의 형태를
그리기 위한 단서나 길잡이 역할을 한다.
호쿠사이 자신의 말을 인용하면 그의 시스템은
"자나 컴퍼스를 사용해 디자인하는 방법과
관련 있으며 이런 방식으로 디자인하는 사람은
사물의 비율을 잘 이해할 수 있다."고 한다.

한자

일출의 뜻을 가진 旦단이라는 한자는 가상의 격자
안에 디자인되어 있다. 호쿠사이의 그림과 비슷한
방법으로 기하학적 형태가 사용되었는데 이것은
기하학적인 패턴을 만들기 위해서가 아니라 공간의
적절한 활용을 위한 기준으로 사용하기 위함이다.

한자는 언제나 가상의 정사각형 안에 쓰인다.
어떤 당나라 서예가가 고안한 9분할된 정사각형은
지금까지도 많이 이용되고 있다. 그것이 편리한
이유는 딱딱한 대칭을 피하고 균형 잡힌 비대칭을
얻는 데 정사각형 모양이 유용하기 때문이다.[7]
동시에 이는 서예가에게 공간의 음양을 깨우쳐준다.
한자의 각 획은 아홉 개의 정사각형 중 하나에는
반드시 속하게 되어 있어서 두 요소(日, 一)와 전체
글자 사이에 조화를 얻어낼 수 있다.

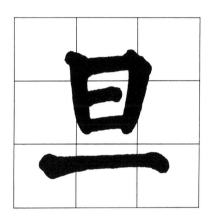

반면에 이등분된 정사각형에서는 글자의 두 요소가
오른쪽 그림처럼 너무 벌어져 보인다.

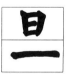

이처럼 간단한 법칙을 통해서 서예가는 가장
적절하다고 느끼는 방법으로 공간을 채우면서 놀 수
있다. 시인이자 서예가인 장이蔣彝에 따르면
한자의 구성은 "신성불가침한 법칙에 지배당하지는
않는다 … 그러나 거기에는 일반적인 원칙이 있어서
이를 무시할 수는 없다."[8]

이. 『Chinese Calligraphy』
던. 1938. 167쪽.

은 책. 166쪽.

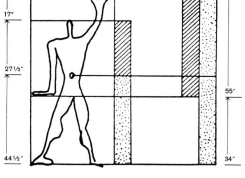

9 르 코르뷔지에
『모듈러』. 케임브리지
1954. 55쪽.

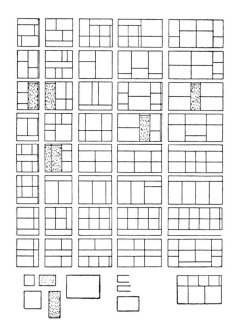

10 같은 책. 80쪽. 101쪽.

11 같은 책. 63쪽.

모듈러

모듈러Modulor는 수학에 기초한 시스템이다. 인체의 척도를 고려해서 주어진 작업에 조화와 질서를 구현하는 방법이다.

르 코르뷔지에는 저서 『모듈러』에서 자신의 발명을 다음과 같이 서술한다. "모듈러는 인체[6피트 남자]와 수학[황금 분할]을 기초한 측정 도구[비례]다. 팔을 위로 펴고 서 있는 남자가 공간을 점유하는 위치 결정점인 발과 명치, 머리, 위로 쳐든 손가락 끝 사이의 세 간격은 피보나치Fibonacci 수열이라 불리는 황금 비율의 근원이 된다"[9] [1, 1, 2, 3, 5, 8, 13 …]

모듈러는 놀이에 끝없는 변형과 기회를 주는 규칙이다. 르 코르뷔지에가 자신의 책에서 "비례와 측정에 관한 이런 모든 작업은 이성적이고 차가운 열정, 연습, 게임의 결과"라고 말한 것과 같이 게임과 놀이에 대해 수없이 언급했던 것을 봐도 그가 이것들의 잠재력을 인식하고 있었음을 알 수 있다. 그는 이어 "모듈러로 놀고 싶다면 …"이라고 덧붙이고 있다.[10]

이른바 비례 시스템이라는 것들과 비교하면 모듈러에는 거의 제약이 없다. 이 그림처럼 변화의 가능성은 실로 무궁무진하다. 이 그림은 많은 예 중 하나인 이른바 패널panel 연습이다. 이것은 비록 매우 한정된 가능성만을 보여주지만, 가장 아름다운 최선의 형태를 찾기 위한 특별한 적용 방식이자 즐거움을 위한 놀이다. 그런데 이 시스템으로 만약 사람의 직관적인 판단을 거스르는 난처한 상황이 벌어지면 어떻게 할 것인가? 이 질문에 대해 르 코르뷔지에는 이렇게 답한다. "나는 모듈러가 제공한 결과에 대하여 언제든지 의심할 수 있는 권리를 남겨둠으로써 이성보다는 오히려 감성에 의존하는 나만의 자유가 침해 받지 않도록 한다."[11]

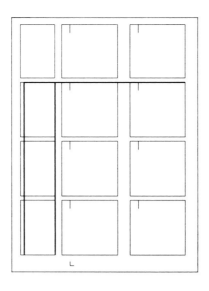

그리드 시스템

건축가의 설계도처럼 그래픽 디자이너는 그리드 시스템을 이용해 여러 가지 그래픽 디자인 재료들에 질서와 조화를 부여한다. 이것은 모듈에 근거한 비례 시스템으로서 재료 자체에서 도출된 기준이며 디자이너가 부과한 규칙이다.

모듈러와는 달리 그리드는 비례에 대한 특정한 콘셉트에 근거한 고정된 시스템은 아니다. 따라서 각각의 과제에 따라 특정한 그리드가 필요하다. 그리드를 제작하려면 여러 종류의 재료를 분류하고 체계를 세워야 한다. 또한 이런저런 이유에서 변경될지도 모르는 내용을 신속하게 처리하는 유연성과 선견지명도 필요하다. 그리드는 조작 영역을 명확히 하며 다양한 기술, 글과 그림 또한 그 사이의 공간, 글의 단락, 쪽번호, 사진 설명, 표제 및 여러 가지 조건에 맞게 제공되어야 한다.

이것은 이 책을 위한 그리드이다. 이런 그리드를 고안하려면 두 가지 창의적 행동을 해야 한다. 하나는 주어진 재료에 맞는 패턴을 개발하는 것이고, 또 하나는 그 패턴 안에 재료를 배열하는 것이다. 어떤 의미에서 전자에 필요한 창조력은 후자 못지 않게 중요하다. 그 이유는 그리드를 제작할 때 관련된 모든 요소들을 동시에 분석할 필요가 있기 때문이다. 그러나 일단 그리드를 만들고 나면 디자이너는 마음에 들 때까지 그림, 활자, 종이, 잉크, 색채, 질감, 비율, 크기, 대비 등을 가지고 자유롭게 즐길 수 있다.

그리드는 치수나 비율과 같이 어떤 결정을 내릴 때 걸리는 시간을 절약해준다. 그리드가 없이 효과적이고 창조적인 작업을 하기란 매우 어렵다. 그리드는 우리가 개성적인 표현, 참신한 아이디어, 선택의 자유 등 매우 본질적인 문제에 전념할 수 있도록 해준다.

그리드 시스템을 선호하는 사람들 못지 않게 그렇지 않은 사람들도 많다. 그들은 그리드의 쓰임새나 활용 가능성을 대개 제대로 이해하지 못한다. 그리드가 단순히 하나의 도구라는 사실을 깨닫지 못한 채 그리드는 경직되고 제한적이며 냉정하다는 비난을 받아왔다. 이것은 작품과 과정을 혼동하고 있는 것이다. 그리드 자체가 자동적으로 훌륭한 해결책을 보장하는 것은 아니다. 디자이너는 판단의 재량, 타이밍, 연출 감각 등 모든 경험을 자신의 뜻대로 다뤄야 한다. 간단히 말해서 현명한 디자이너는 조화와 질서를 얻어내기 위해 그리드를 필요로 하지만, 경우에 따라서는 이것을 버릴 수도 있어야 한다. 우리가 일상 생활에서 접하는 다른 시스템과 마찬가지로 그리드 시스템 역시 필요에 따라 융통성 있게 사용해야 한다. 바로 이러한 자유로움이 자칫 생동감이 떨어질 수 있는 작품을 풍부하고 경이롭게 한다.

메이슨 마크－석공조합의 문장

우리는 일본 건축이나 현대 회화 그리고 오른쪽에 보이는 비잔틴 시대의 석공조합원의 문장, 즉 메이슨 마크 masons' marks에서 기하학적 도면의 또 다른 변형들을 볼 수 있다. 이 문장은 "디자인 기초 개념으로 수학적인 방법을 사용하고 있다. 안쪽 굵은 선은 마크이고 얇은 선은 조합을 무한히 만들어낼 수 있는 격자 모양의 바탕을 나타낸다."[12] 기하학적 계획은 그 안에서 디자이너가 작업하도록 하는 규칙이다. 이런 계획에서 나온 디자인은 오직 디자이너의 상상력에 의해서만 제약을 받는다.

12 마틸라 기카 Matila Ghyka
『The Geometry of Art and Life』
뉴욕. 1946. 120쪽.

다다미

일본 건축가들이 전통 가옥을 설계할 때 쓰는 시스템은 집 안의 여러 방뿐 아니라 마루, 벽, 가구의 크기를 결정하고 그 집의 스타일과 외관을 결정한다.

다다미를는 짚으로 만든 약 3×6 피트, 2인치 두께의 매트로서, 가옥의 설계가 이루어지는 모듈 또는 기준이 된다. 에드워드 모스 Edward S. Morse 는 『Japanese Homes』라는 저서에서 이런 매트 시스템을 다음과 같이 설명한다. "건축가는 항상 일정한 수의 다다미를 깔 수 있는 방을 계획한다. 그리고 이 다다미들은 일정한 크기를 가지고 있으므로, 몇 장의 다다미로 설계된 방이냐 하는 것이 곧 그 방의 치수가 된다. 다다미는 다음과 같은 개수로 깐다. 2장, 3장, 4장 반, 6장, 8장, 10장, 12장, 14장, 16장 등."[13] 옆 그림은 다다미 4장 반 크기 방의 계획 도면이다. 일단 집의 외관 치수가 결정되면 일본식 미닫이 문과 다다미는 방의 배치와 개수에 따라 융통성 있게 적용된다. 다다미는 형식과 기능 그리고 규칙과 유희의 완벽한 예이다.

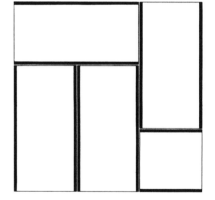

13 에드워드 모스. 『Japanese Homes』
보스턴. 1885. 122쪽.

알베르스

옆에서 보는 것처럼 요제프 알베르스Josef Albers가
그린 많은 회화는 기하학 패턴에 근거하고 있다.
그러나 석공조합의 격자 모양에서 쓰인 것 같은
패턴을 사용하는 것은 아니다. 여기서는 패턴이
작품 그 자체이다. 이 엄격하고 고정된 배열, 즉 주제
안에서 예술가는 색채를 나열하거나 변형하여 보는
사람의 눈을 속이는 흥미로운 게임을 즐긴다.
여기에서 우리가 보고 있는 사각형들은 그림의
평평한 면 안으로 깊숙이 빠져드는 것처럼 보인다.
그러나 색채를 능수능란하게 사용하면 그림은
평평하고 2차원적으로 보이기도 한다.

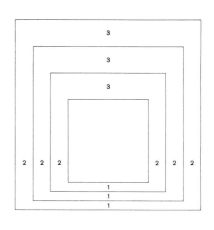

매우 다양한 색채 계획과 극도로 한정된 기하학적
형태와의 상호 작용을 통해 알베르스는 위의
디자인 패턴 또는 이것을 기초해 만든 많은 디자인
작품을 보여준다.

입체파의 콜라주

비슷한 예로 종이 자르기 작업이 중요한 역할을
했던 초기 입체파 콜라주의 특징은 엄격한 규칙과
제한된 재료였다. 표면에 신문지를 붙이고 목탄이나
연필로 선을 약간 더한다. 대체로 흑백이지만
간혹 황갈색이나 갈색 또는 이와 비슷한 엷은 색도
사용되었다. 예술가는 자기 마음에 들 때까지
이러한 요소들을 몇 번이고 재구성했다. 이런 몇몇
구성 작품들에 나타난 유희성과 유머가 진지한
미술 작품들의 최종적인 예술성을 떨어뜨리는 것은
아니다. (옆의 그림은 조르주 브라크의 〈클라리넷
Clarinet〉. 개인 소장. 뉴욕)

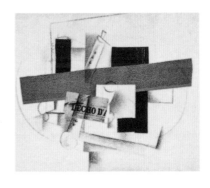

마티스

앙리 마티스Henri Matisse가 종이를 잘라 구성한
작업은 놀이 요소, 즉 단순한 색채로 작업하는
기쁨과 '종이 인형' 놀이의 즐거움을 연관시키지
않고서는 생각할 수 없다. 아마 가장 큰 만족감은
일반적인 가위와 색종이 몇 장 만으로도 예술 작품을
창조할 수 있다는 사실, 다시 말해 아주 단순한
방법으로 매우 만족스러운 결과가 나온다는 데
있을 것이다.

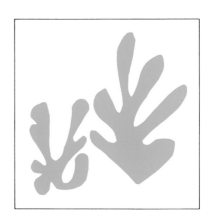

피카소

피카소의 작품에서 흔히 찾아볼 수 있는
절제된 유희의 중요성은 아마 누구나 동의할
것이다. 옆에 제시된 그림에서 우리는 붓으로
한 가지 색만을 간결하게 사용한 그림을
볼 수 있다. 아이 얼굴, 장식과 글자들을 그린
것이 전부 하나로 통합된다. 글자는 그림의
보완이 아니라 그림의 불가결한 부분이다.
이 글자들은 화환과 문자의 이미지도 되면서
시각적 유희를 제공한다. 이 그림은 일종의
게임이면서 예술가의 재능과 유희성,
문제를 가장 단순하고 직접적이며 의미 있는
방법으로 처리하는 힘을 보여준다.

마치 자전거 안장에서 소의 머리를 발견하는
것처럼 작은 무언가로써 큰 목적을 이루어내는
능력도 피카소의 유머와 천진함, 제한적이면서도
즉흥적인 수단으로 기발한 것을 만들어내는
재능의 또 다른 측면을 보여준다.

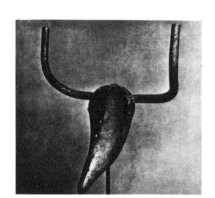

목계

오른쪽의 묵화는 13세기의 선승禪僧이자
화가인 목계牧谿의 그림 〈감〉이다. 예술가가
동양화에서 흔히 나타나는 음양의 대비를
이용해 유희적 요소를 최대한 강조한 예다.
여기서 우리는 거침과 부드러움, 공허와 충만,
단일과 다수, 선과 면, 흑과 백, 농과 담,
위와 아래라는 대비를 볼 수 있다.
이것은 그림뿐 아니라 과일의 변형에 대한
연구이기도 하다. 덧붙이자면 목계는 검은 먹
이외의 색채를 사용한 적이 없는 화가였다.

독자들은 이 그림과 앞서 말한 피카소의
작품에서 적어도 기본적인 면에서 유사성을
발견할 것이다. 둘 다 한 가지 색만을
사용했고 한정된 것에서 가능한 한 많은
변화를 만들어냈으며 또한 매우 빠른 속도로
그림을 그렸다. 이는 최대한의 간결성과
즉흥성을 만들어내려는 의도 때문일 것이다.

포토그램

포토그램photogram은 카메라로 찍지 않은
사진이다. 이 아이디어는 마치 사진 같은 19세기
폭스 탤벗Fox Talbot의 그림까지 거슬러 올라간다.
우리 시대에 카메라를 이용하지 않는 사진의
선구자들은 크리스천 샤드Christian Schad, 만 레이
Man Ray, 라슬로 모호이너지László Moholy-Nagy
그리고 쿠르트 슈비터즈이다. 광고에 이 기술을
최초로 응용했던 사람은 구성주의 작가 엘 리시츠키
El Lissitzky이다. 나중엔 피카소도 포토그램을
시도했다. 광고 분야에서는 포토그램이 발전할
가능성이 여전히 남아 있다.

포토그램은 주로 감광지에 빛을 쬐어 제작하는
단순한 기계 원리로 효과를 내지만 디자이너에게
미적 가치와 수작업을 통한 폭넓은 창조의 기회를
제공한다. 어떤 의미에서 이것은 대상의 그림이
아니라 대상 그 자체이다. 오른쪽에 내가 직접 만든
주판 포토그램 표현처럼 스트로보스코프stroboscope,
움직이는 물체를 정지한 것처럼 관측·촬영하는 장치 사진과
같이 연속 운동을 사진으로 나타낼 수도 있다209쪽
참조. 비록 이러한 효과들 가운데 어떤 것은 펜이나
붓 혹은 가위로 모방될 수 있지만 민감한 빛의
변조에 의한 고유한 특성은 아마도 포토그램에서만
가능할 것이다.

피트 즈바르트

1917년에 시작된 더스테일 운동은 회화,
건축, 타이포그래피에 지대한 영향을 끼쳤다.
네덜란드 회사 네데르란서 카벨파브릭Nederlansche
Kabelfabriek의 오른쪽 광고를 디자인했던
피트 즈바르트Piet Zwart도 더스테일 멤버였다.
그의 디자인에는 더스테일 운동의 규칙이 잘
나타나 있다.

재료의 기능적 사용과 의미 있는 형태 그리고
검정색 또는 원색 등 절제된 색채의 사용 등이
더스테일의 규칙이다. 이 작품에서 그는 간단한
타이포그래피 요소 몇 가지와 문자 O만을
독창적으로 다루어 유머러스하고 의미 있는
디자인을 만들어냈다. 타이포그래피에서
사용되는 선과 활자 몇 자를 적절히 활용하여
유용한 광고를 만들었다. 이처럼 즈바르트의
많은 작품들은 유희적 접근이 돋보이는 것으로
진지하게 연구할 가치가 있다.

일본의 공예가

아프리카 대지의 색깔, 극지방의 빙하, 일본
대나무는 예술가와 장인들이 자신들의 신상과
살림살이, 집을 만드는 데 즐겨 사용하는 매력적인
재료들이다. 이러한 자연 요소들은 그 안에
있는 절제미를 통해 창조적인 영감을 준다.

몇 년 전 나는 교토에서 운 좋게도 한 젊은
일본 공예가가 여기에 실린 차선茶筅 만드는 것을
보았다. 차선이란 손에 쥐고 차를 저어서
거품이 일게 하는 다구茶具이다. 이것은 휴대용
나이프처럼 생긴 간단한 도구로 한 조각의
대나무를 깎아 만든다. 차선의 재료와 한 시간 반
정도 걸린 제작 과정은 규칙과 간결함, 절제를
보여주는 본보기였다. 이런 물건을 만드는 일에는
특수한 재료를 다루는 인내력이 필요하다.
무수한 가능성을 보고 그중에서 이상적인 형태를
발견하는 힘과 즉흥적인 창조력이 부족한 사람은
결코 할 수 없는 일이다.

예술의 실험 정신과 중요한 작업은 오랜 기간 동안 금기와 편견으로 제약을 받아 왔다. 여기서 나는 검정색에 대한 편견을 비판하려고 한다.[1]

검은 A, 하얀 E, 붉은 I, 록의 U,
푸른 O, 모음들이여
언젠가는 너희들의 태어난
탄생을 말하리라.
A는 검은 코르셋,
그 위로 파리떼가
윙윙거리며 지독한 악취가
천천히 피어 오른다…[2]

우리 주변에서 가장 많이 볼 수 있는 흰색. 회색 그리고 암갈색에 대한 언급 없이 검정색을 논한다는 것은 불가능하다.

세르게이 예이젠시테인.
쥬리엘 러카이저 옮김.
The Film Sense』뉴욕. 1942. 90쪽.

프랑스 시인 랭보Arthur Rimbaud는 이 몇 줄의 시에서 육욕carnality, 죽음, 부패를 표현하고 상징하는 데 검정색이란 단어를 사용했다. 사람들은 오랜 세월 동안 검정색을 죽음, 죄와 연관지었다. 검정색은 침울하고 불길한 것이어서 되도록이면 사용하지 말아야 한다는 생각이 예술가와 일반인 사이에서 퍼졌다. 그 결과 검정색의 힘과 유용성은 제한되고 왜곡되었다. 20세기에 들어와서 많은 예술가와 건축가, 디자이너 들이 검정색의 상투적 사용과 오용에 반기를 들어 왔다. 그러나 검정색에 대한 편견은 아직까지도 상당히 강하게 남아 있다. 검정색의 특성에 대한 논의와 함께 그것이 가진 많은 장점을 이야기할 필요가 있다.

헨리 P. 보위Henry P. Bowie
On the Laws of Japanese Painting』
샌프란시스코. 1911. 39쪽.

같은 책. 43쪽.

흑黑과 그의 동반자격 색채인 백白은 낮과 밤의 대비를 이루며 자연에 극적으로 펼쳐져 있다. 어둠 혹은 빛만 계속 된다면 그 단조로움은 참기 힘들 것이다. 검은 나무 줄기 덕분에 눈부신 녹색과 단풍이 든 나뭇잎 색이 근사하게 돋보인다. 우리는 자연 속의 그림자와 빛에서 흑과 백을 발견한다. 즉 자연에는 동굴과 협곡이 있는가 하면 벌판과 초원도 있다. 돌이나 나무 같은 자연 재료를 사용하거나 문 밖에 놓아둘 물건에 흑과 백을 사용하면 원칙적으로 자연을 훼손할 일이 없다. 자연에는 여러 색이 섞여 있다. 흰색은 주위의 색을 반사함으로써 색을 띠게 되고, 검정색은 주변의 화려한 색 뒤에서 완벽한 배경 역할을 조용히 수행한다.

검은 구식 증기 기관차가 푸른 산과 숲과 조화를 이루며 달리는 것을 즐겁게 지켜봤던 사람들은 오늘날 시골길을 요란하게 질주하는 오렌지색 또는 푸른색의 열차를 확실히 일종의 두려움을 가지고 바라볼 것이다.

검정색의 극단적 양면성은 일상에서도 흔하게 찾아볼 수 있다. 미국이나 유럽에서는 자가용의 색상으로 가장 인기 있는 반면 영구차 색 또한 검정색이다. 검정색 의상은 비극을 나타내며 상복에 사용된다. 그러나 동시에 검정색은 품격의 색이고 섹시한 검은 란제리처럼 육감적인 향락의 색이다. 또한 검정색은 신비, 불가사의, 은둔, 공포, 마술과 밀접한 관계가 있다.

검정색이나 검정에 가까운 색들을 건축이나 실내 장식에 광범위하게 사용하는 나라도 있다. 일본 가옥의 색채 양식은 어둡고 밝은 재료들의 대조적 사용을 기본으로 한다. 검은 목재는 가옥의 뼈대를 이루며 밝은 색조의 칸막이 벽이나 다다미와 대조되어 가옥 구조를 미학적으로 만든다.

수 세기에 걸쳐 중국과 일본의 화가들은 검정색을 가장 순수한 색채로 숭상해 왔다. 일본화는 먹墨만을 사용하기도 한다. 일본의 한 예술가는 "색채는 사람의 눈을 속일 수 있어도 먹은 속이지 않는다. 먹은 대가master와 초보자tyro를 구분해 낸다."고 했다.[3] 일본의 유명한 화가 구보타久保田米僊는 색채를 배제하고 '먹만으로 회화의 모든 효과를 낼 수 있을 때까지' 살고 싶다는 소망을 자주 드러냈다.[4]

b l a

c

에드워드 포돌스키Edward
Podolsky. 『The Doctor Prescribes
Colors』. 뉴욕. 1938.

다른 색들과 마찬가지로 검정색의 가치는 어떻게 사용하느냐에 달려 있다. 검정색은 그 문맥과 형태에 따라 우울하게도 밝게 혹은 우아하게도 보일 것이다. 일본이나 현대 건축, 인테리어에서도 검정색이 성공적으로 사용되었지만 아직도 검정색이라면 무조건 부정하는 사람들이 많다. 인테리어의 색채 사용에 관한 책을 쓴 어떤 학자는 검정색을 다음과 같이 혹평한다. "검정색은 모든 색 중에서 가장 침울한 색이다. 그것은 흰색과 반대되는 모든 것을 표현한다."[5] 그가 반대라고 한 말 안에는 무덤, 윤리적인 죄와 범죄가 포함된다.

세르게이 예이젠시테인
『The Film Sense』
뉴욕. 1942. 151-152쪽.

한 가지 색채에 관한 이런 전적인 비난은 모든 색채와 형태의 상대적인 성질을 완전히 무시하는 것이다. 세르게이 예이젠시테인Sergei Eisenstein은 흑백영화에 관해 "흑과 백만으로 제한된 색조 내에서조차… 이 색조 중의 하나는 특정한 영화를 위해 정해진 심상의 전반적인 시스템에 따라 절대적인 이미지로서 유일한 가치를 띠지 않을 뿐만 아니라 완전히 반대의 의미를 가질 수도 있다."고 말했다.[6] 그는 이 두 가지 요점을 〈Old and New〉와 〈Alexander Nevsky〉라는 두 편의 영화를 예로 들어 흰색과의 관계에서 생긴 검정색의 역할 반전을 설명한다. 〈Old and New〉에서 검정색은 반동, 시대착오, 범죄를 의미하는 반면 흰색은 행복과 생명, 진보를 나타낸다. 그러나 〈Alexander Nevsky〉에서 흰색은 잔인함, 학대, 죽음의 색이고 검정색은 러시아 병사와 동일시되어 영웅주의와 애국주의를 나타낸다. 이런 전통적 상징주의의 반전에 관해 쏟아진 놀라움과 비판에 대해 예이젠시테인은 『백경Moby Dick』의 유명한 흰 고래를 인용하면서 독자들은 고래의 창백하고 불결한 흰색이 세상의 흉측하고 불가해한 악마를 상징했던 것을 기억할 것이라고 대응한다.

다니엘 헨리 칸바일러
『The Rise of Cubism』
뉴욕. 1949. 11쪽.

예외는 있지만, 중세와 르네상스 시대에 검정색은 선線적인 요소로 취급되거나 모델링과 명암 대조법과 연관되어 있었다. 『The Rise of Cubism』에서 다니엘 헨리 칸바일러Daniel-Henry Kahnweiler는 "명암 대조법 또는 지각되는 빛으로서 형태를 창조하는 것이 색채의 사명이기 때문에 부분적인 색채나 색채 그 자체를 표현할 방법은 없었다."라고 말했다.[7] 비록 칸바일러는 색채 전반에 관해서 말하는 것이긴 하지만 검정색을 집중적으로 거론하고 있는 것이다. 20세기에는 색채가 3차원이나 객관화된 빛의 묘사로서가 아니라 그 자체로서 표현될 수 있는 가능성들이 재발견되고 개발되었다. 이런 경향과 맞물려 검정색은 확실한 조형적 가치로서 자신의 역할을 인정받았다.

미스 반 데어 로에

위 사진은 미스 반 데어 로에Mies van der Rohe가 설계한 건축물로, 검정색이 중요한 미적 요소로 작용하고 있다. 겉으로 드러난 철제 건축물의 구조적 요소는 검정색으로 칠해져 있다. 이것의 효과는 다양하다. 구조가 명확히 드러나며 지주물이 없는 옅은 색 벽돌과 극적인 대조를 이룬다. 경쾌하고 섬세해 보이는 재료의 대부분은 절제되어 비싼 재료나 장식 없이도 매우 우아해 보인다. 검정색이 풍기는 절제와 차분함 덕분에 이 건축물은 혼란스런 도심 한복판에서 발견한 오아시스 같은 느낌을 준다.

20th century *Art.*

*A*rensberg collection.

왼쪽 페이지는 시카고미술관의 《Arensberg Collection》 카탈로그 표지로 타이포그래피의 한 예이다. 이 표지는 일련의 대비로 구성되어 있는데, 그 중 가장 중요한 것이 흑과 백의 대비다. 흑과 백은 서로 보완적인 역할을 하는 색채다. 미셸 외젠 슈브뢸Michel Eugène Chevreul은 이 두 색을 나란히 배열했을 때 훨씬 생생해 보이는 것을 잘 알고 있었다. 그에 따르면 흰색 부분에서 반사되는 밝은 빛이 검정색 부분에 반사되는 빛을 무력화시킨다. 그 결과 검정색은 더욱 검게 흰색은 더욱 밝게 보인다.

이 표지에서 보이는 흑과 백의 긴장감은 흑의 넓은 영역을 좁은 흰색 영역에 대비시킴으로써 더욱 고조된다. 대비라는 테마는 글자 크기의 과감한 변형을 통해 성취되었다. 큰 글자 A의 거친 가장자리는 작은 글자 A들의 가장자리가 갖는 날카로움을 강조하고, A들의 극단적인 경사면은 책 자체의 직각으로 상쇄된다. 그러나 가장 극적인 대비 요소는 역시 흑과 백의 사용에 있다. 흑과 백은 책 표지에 품위와 우아함을 주며 이 두 가지 색의 활기찬 대비는 마치 포스터와 같은 느낌을 준다.

토머스 B. 스탠리Thomas B. Stanley는 1947년 『The Technique of Advertising Production』이라는 책에서 "단기간의 전시에는 유채색의 주목 효과가 더 높지만 심리 실험 결과 광고를 오래 보여줄수록 무채색의 주목도가 더 높았다."라고 말했다.

많은 광고주와 예술가 들은 색채를 많이 사용할수록 화려해진다고 생각한다. 그럴 수도 있고 아닐 수도 있다. 선명하지만 중성적인 배경을 만드는 검정색과 흰색에 제한된 색채를 결합시키는 것이 많은 색깔을 사용하는 것보다 훨씬 더 효과적이다. 또 여기의 사례처럼 어떤 색이 다른 색들과 섞여 사용될 때보다 주변의 색을 더욱 밝고 생기 있게 하는 검정색 혹은 흰색과 어울렸을 때 그 색이 더욱 생생하게 보이는 경우가 많다.

더위와 대비시키지 않고는 추위를 정의할 수 없다. 죽음을 무시하고 삶을 이해할 수도 없다. 검정색은 죽음의 색이지만, 심리학적 측면에서 보면 생명의 색이기도 하다. 검정색은 생명, 빛, 색채를 정의하고 대비, 향상시킨다. 검정색이 색으로서 인정받고 효과적으로 사용되려면 예술가들은 검정색의 정반대 요인, 즉 그 역설적 성격을 인식해야 한다. 또한 그들은 검정색이 갖는 중립적인 성격 때문에 여러 색이 존재하는 세상에서 검정색이 여러 색들의 공통 분모 역할을 한다는 사실을 잊지 말아야 한다.

8 미셸 외젠 슈브뢸
『The Laws of the Contrast of Color』
런던. 1883. 54쪽.

9 포토그램은 만 레이와 모호이너지 등
선구자들의 작품 덕분에 당당하게
예술의 형태로 그 지위를 얻었다.
그 이후로 포토그램은 그래픽
분야에서 인기를 끌게 되었다.

1860년 슈브뢸은 다음과 같이 서술했다.
"사람이 죽었을 때 검정색을 사용한다는 사실로
검정색이 매우 뛰어난 효과를 낼 수 있는
많은 경우에도 쓰지 못하는 이유가 될 수 있는지는
잘 모르겠다."[8] 이 말은 19세기 당시나 지금이나
마찬가지다. 많은 그래픽 디자이너들은
아직도 검정색을 멀리한다. 그들은 신문 광고나
타이포그래피에서처럼 검정색 말고는 선택의
여지가 없을 때조차도 마지못해 이 색을 사용하고
검정색의 잠재력을 발견하고 발전시키려는 노력을
거의 하지 않는다. 그러나 이제껏 건축이나
회화와 연관해 언급한 검정색의 심리적, 물리적
특성은 그래픽 아트에서도 똑같이 중요하다.
한 예로 오른쪽 면에 실린 표지용 포토그램[9]에서
검정색은 매우 중요한 역할을 한다.

이 포토그램은 기술적으로는 주판의 음양
사진이지만 기본적으로 표면을 수평으로
움직이는 것처럼 보이게 하는 명암 패턴이다.
포토그램은 추상적인 형태이기 때문에 대상의
조형적 특성이 사실적인 특성보다 중요하다.

포토그램이 갖는 시각적 호소력은
흑과 백 그리고 회색의 농담濃淡에서 나온다.
포토그램은 신비하고 암시적인 형태들로
가득 찬 빛과 그림자 그리고 암흑의 세계를
묘사한다. 이러한 방식으로 관찰자의 풍부한
상상력을 자극하는 것이다. 하지만 색이
입혀지는 순간, 그 효과는 약화된다. 한 가지
또는 여러 가지 색으로 전환된 흑백 포토그램은
단지 채색된 것만 보이고 리터칭retouching한
사진과 같은 어색한 모습을 나타내게 된다.

재킷 디자인
위텐본, 슐츠사
1947

아르프

오른쪽 그림에 대해 장 아르프 Jean Arp 는 이렇게 말했다. "검정은 내 앞에서 점점 더 깊고 어두워진다. 마치 검은 해협처럼 나를 위협한다. 나는 더 이상 참을 수 없다. 그것은 기이하고 깊이를 알 수 없다.

하얀색 그림으로 검정색을 쫓아버리고 변형 시키려는 생각이 들면, 검정색은 이미 표면이 되어 버린다. 이제 모든 공포가 사라지고 나는 검은 표면 위에 그림을 그리기 시작한다. 나는 몸을 비틀고 구부리면서 부드러운 흰색 화환을 만들고 춤을 추며 그린다. 뱀이 화환에 똬리를 틀고… 흰색이 이리저리 쏘아댄다."[10]

10 장 아르프. 「On My Way」 뉴욕. 1948. 82쪽.

피카소의 게르니카

오른쪽에 부분 게재된 피카소의 〈게르니카 Guernica〉는 검정색과 자연스런 동반자격인 흰색과 회색의 표현력을 설득력 있게 입증한 증거라고 할 수 있다. 우리는 피카소의 의도를 정확히 알 수는 없다. 그러나 많은 색채 대신에 흑, 백, 회색이 이루는 보다 분명한 효과에 대해서는 감히 몇 마디 정도는 할 수 있을 것이다. 이 벽화에 있을 법한 회화적 색채의 부재는 작품의 효과를 극적으로 만든다. 더군다나 색채의 결여는 모든 색을 함축하고 모든 것을 이야기하지 않음으로써 보는 사람들의 상상력을 자극한다. 흑과 백 그리고 회색의 사용은 상상의 공포와 폭력을 견뎌낼 수 있게 하는 조심스러운 표현이다. 역설적으로 그것은 동시에 잔혹한 비극적 상상을 강조한다. 이 벽화에서 흑과 백이 고대의 상징적 역할을 수행한다는 사실에는 의심의 여지가 없다. 흑과 백은 삶과 죽음 사이에서 투쟁하는 순수한 자연 그대로의 색이다.

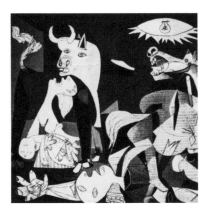

장 아르프. 〈Vegetation〉 캔버스에 유화. 1946. 개인 소장. 취리히.

이 잡지 광고에서 검정색은 밝고 하얗게
빛나는 전구와 뚜렷한 대비를 이룰 뿐만 아니라
밝은 색채들을 더욱 돋보이게 하는 역할도 한다.
(웨스팅하우스. 1975)

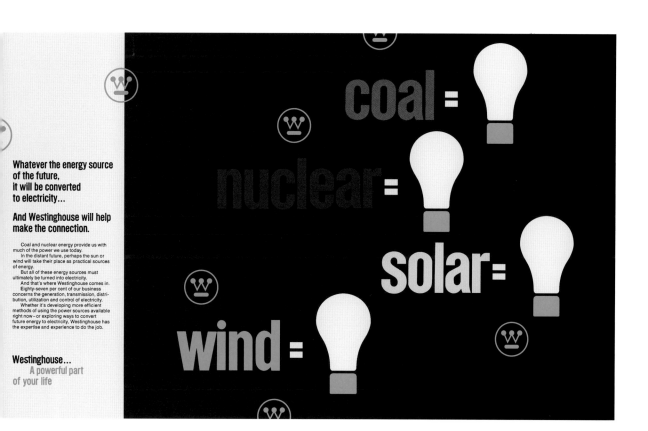

*"예술은 자신의 흔적을 물체 위에 남기려는 인간의
욕구로 태어났다."*

—르네 위그*René Huyghe*

"나는 재료와 구조, 응용 측면에서 일어나는 새로운
패키지 기술의 발전에는 관심이 있어도 패키지
디자인의 아트나 그래픽에서는 그렇지 않다."
몇 년 전에 만난 패키지 디자이너에게서 이런 말을
들었다. 오늘날 거의 모든 슈퍼마켓 선반 위에서
발견할 수 있는 천박함은 일상에서 우리가 훌륭한
디자인을 중요하게 생각하지 않음을 보여준다.

화려하게 진열되어 있는 단추 달린 용기
혹은 교묘한 뚜껑이나 밀어올리기식 덮개를 부착한
새로운 플라스틱 제품들, 쌓아올리거나 냉장고나
주머니 속에 넣고 접고 펴도록 잘 설계된 기발한
것들만 보더라도 패키지 분야의 기술 발전은
참으로 인상적이다. 그러나 이런 것들이 패키지를
만드는 전부일까? 그렇지 않다. 패키지에는
편리함보다 더 중요한 것이 있다. 그것을 생각해야
한다. 그 문제와 관련해서 볼 때, 밀어올리기식
덮개의 담배갑과 보통 담배갑 중에서 무엇이
눈을 즐겁게 하는가? 에어로졸 캔, 콘플레이크 박스,
비누, 빵 포장 등 유치한 디자인의 번쩍거리는
디스플레이 때문에 얼마나 자주 우리 눈이 멀
지경이 되었던가. 인정하건대 물건들은 대부분 잘
포장되어 있다. 그러나 오늘날의 패키지가 기술적,
과학적, 위생학적 측면에서 실용적이더라도 과연
그것들이 아름다운가? 기능주의가 아름다움을
배제하는 것은 아니지만, 그렇다고 확실히 보장하는
것도 아니다.

아름다움의 문제에 대한 무관심과 저속함을
오히려 선호하는 경향은 주로 자사 제품에 주의를
집중시켜 소비자가 빨리 알아보도록 하겠다는
광고주의 그릇된 생각에서 비롯된다. 눈에
띄고 싶다는 열망 때문에 경쟁 상대보다 크게
소리치며, 현란하고 많은 색을 사용한다.
광고주들은 천박한 색채 계획을 승인하거나
외곽선, 이중·삼중 그림자, 빅토리아풍 장식과
그 외 전시형 디자인으로 장식된 너무 큰 글자나
어울리지 않는 글자를 허용하기도 한다.

훌륭한 외관 디자인이란 복잡한 문제이다.
그것은 새로운 재료, 교묘한 뚜껑, 기발한 장치를
우연히 발견한다고 저절로 만들어지는 것이 아니다.
난잡한 디스플레이로 이루어지는 것은 더욱 아니다.
외관 디자인은 결코 표면적인 것만을 의미해서는
안 된다. 왜냐하면 디자이너에게 단조로운 모양을
발전시키고 개별적인 특성을 부여할 기회를
주기 때문이다. 이러한 목적은 샤넬 라벨처럼
단순한 디자인으로도 아래의 기네스 라벨처럼
복잡해 보이는 디자인으로도 이룰 수 있었다.

기능적인 모양과 새로운 재료에 대한 집착은
운 좋게 감각이 뛰어난 클라이언트와 함께
일하게 된 성실한 디자이너에게도 제약으로
남는다. 이 잘못된 인식은 종종 단순함에 대한
오해를 불러일으킨다. 전혀 꾸미지 않거나
너무 밋밋한 디자인을 낳기도 한다. 오늘날
시장을 점령한 수많은 담배갑 디자인에서도
찾아볼 수 있다.

우리는 종종 그 자체의 매력과 추억에 끌려서
화려한 복고풍 디자인을 선호한다. 간결하고
뛰어난 현대 패키지 디자인을 매력적으로 만드는
요소는 무엇일까? 또한 무엇이 수많은 전통적
디자인을 그토록 돋보이게 만드는 것일까?
모방하지 않고 어떻게 이러한 매력을 획득하는가?
그것들의 형태가 가지는 시각적 특성을 이해하는
것이 해답의 첫걸음이다.

특성을 이해한다는 말은 디자이너가 금속과
플라스틱, 유리와 자기, 종이와 은박지, 광택의 유무,
빨간 것과 푸른 것이 갖는 개별적인 그래픽적
가능성을 구별하지 않으면 안 된다는 것을 의미한다.
이해와 마찬가지로 품격이란 일반적인 용어이며
행동 원리이다. 이것은 상품의 이름이 커야
효과적일 때 작게 하고 혹은 장식을 써야 할 때
쓰지 않는다는 의미가 아니다. 그것은 디자이너가
언제, 어디서, 어떻게 등 형태상의 문제를
결정할 때 작품의 품위와 경이로움이 필수불가결한
지침이 된다는 의미이다. 디자이너가 이런 점을
이해하고 작품에 임한다면 색채의 심리적,
생리학적 효과는 물론 회화적 심벌에 대한 일화와
연상의 측면까지도 인식할 수 있다. 디자이너는
구매자들이 시각적 기억을 가지고 있으며
친숙한 것을 좋아한다는 사실을 깨닫는다. 그렇게
되면 디자이너는 예전 패키지를 다시 디자인할 때
어떤 요소들을 가감하고 변형하며 개량할 것인지
보다 잘 알게 된다. 디자이너는 옛날 담배갑,
피어스Pears 상표의 비누 포장, RCA 빅터RCA
Victor 상표에 등장하는 개를 반추하며 화이트 록 걸
White Rock girl을 단순화하거나 오래된 로고타입을
바꾸자는 의견에 반대할 것이다.

예술적 원리들은 일반적인 방식으로 설명할
수밖에 없다. 하지만 역시 실제 행위로 보여주는
것이 더 효과적이다. 다음에 나오는 그림들은
내 생각을 말 이상으로 훌륭하게 표현하고 있다.

*청나라 강희제康熙帝 시기1662-1722에 제작된
이 화분은 엄밀한 의미에서는 패키지라고
할 수 없다. 하지만 이 화분도 원통형의 패키지
디자인에 적용되는 굴곡면 작업의 문제점을
보여준다. 표면 전체를 뒤덮은 붓글씨는
이 화분 디자인의 필수 요소이다. 그만큼
디자인이 그 형태와 조화를 이루고 있는 것이다.
형태와 비례는 변하지 않고 기억에 남겠지만
다양한 재료와 강조된 윤곽선, 흥미로운
패턴과 메시지詩에 대한 관심은 불행하게도
잊혀질 것이다.*

大荷福歲義者而於遠緒心豈曾慶慶不敢坐
不至敢火牛此望人大豈之賢當道君豈不敢坐
...

聖立諸賢贊

海多古文五以寧盖信乎其以寧也
彭澤咏盛吟吸如喬松沙照絕俗翰世藏詩四海
壽考無期富貴金掛永永焉平何必優仰屈仲盖
之堂得遍游自然之軌情波濤無為之暘休微自至
已晚愚淡祥威翔海興和衆遊太平之貴靈優得
諫足以聖主不偏憂而起已明下牌傾可而轍
曷今不行化盛四表惕挽無爾遊展貢獻焉祥此
瀰照定歉十歲一會論龍瓶蘊其于如湯之遇順

[印: 玉堂翰墨]

샤넬 패키지는 아마도 이 분야에서 고전으로 꼽힐 것이다. 패키지에 사용된 종이의 색과 품질, 트레이드마크와 그 위치 및 크기, 트레이드마크를 보완하는 검은 테두리, 맥Mack 트럭에 더 알맞을 듯한 글자체 그리고 마지막으로 상자와 병 모양, 크기, 비례 등 모든 형태적 요소들이 각각은 물론 패키지 전체에 기여하고 있다. 각 요소들의 결합은 서로 불가분한 관계에 있기 때문에 그 중 어느 하나라도 떼어내면 패키지의 일체성과 아름다움은 사라진다. 샤넬 디자인은 시각 대비의 탁월한 연구 결과이다.

얼마 전, 뉴욕현대미술관의 어느 패키지 디자인 전시에서 오돌Odol사의 구강 세정액 병이 눈에 띄었다. 아이러니하게도 라벨이 제거되어 있어서 이 병의 특이한 모양에 익숙한 사람들만이 알아보았다. 상표가 없는 편이 오히려 병을 돋보이게 하기 때문이 아닐까 하는 생각이 들었다. 실제 라벨은 다소 밋밋하기는 하지만 제품 인식이라는 주요 기능에 충실할 뿐만 아니라 포장 형태를 풍부하게 하거나 강조하여 기존의 아름다운 형태를 강화하는 라벨 디자인을 떠올릴 수도 있는 것이다.

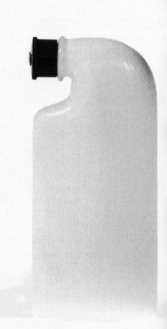

여기 보이는 담배 패키지가 매력적인 이유를 바로 알아차리기는 쉽지 않다. 장식이나 색깔, 글자체, 종이, 재질 혹은 향수를 불러 일으키기 때문일까? 자세히 보면 그 매력은 멋진 대비 때문이라는 것을 알게 된다. 무늬가 없는 갈색 종이, 흰 라벨, 장식적인 테두리 그리고 당시에 유행하던 타이포그래피, 표면 디자인의 딱딱한 장식과 대비를 이루는 이 부드러운 패키지는 안에 있는 내용물을 우아하고 품위 있게 감싼다.

비록 몇 가지 시각적 요소가 완벽하지 않더라도 전체적인 조화는 상당한 수준이다. 이와 같은 특성은 가르니에 엘릭시르 Garnier Élixir 목제 위스키 병에서도 찾아볼 수 있다.

앞서 살펴본 단순하거나 복잡한 패키지 디자인의 예는 다음과 같은 사실을 입증한다. 근본적으로 패키지 디자이너의 과제는 새로운 재료를 찾는 것만이 아니라, 재료가 구식이든 새롭든 그것을 대하는 예술가의 손길이 얼마나 중요한지를 이해하는 것이어야 한다. 과거, 현재, 미래의 훌륭한 패키지는 재료를 향한 디자이너의 존중을 표현한다. 그런 마음을 품은 디자이너는 패키지를 무의미하거나 교묘하게 고안된 장식으로 덮어 씌우지 않으며 구성주의자들이 재료에 집착해서 생기는 흥미와 자극을 완전히 배제하지도 않는다. 훌륭한 패키지를 만든 디자이너는 감상적인 왜곡으로 소비자의 시각적 기억과 애착을 이용하지 않는다. 사람들이 '물건' 자체에 강한 정서적 반응을 보인다는 사실에 대해서 자신의 객관적 인식을 표현할 뿐이다.

1925년경 마담 샤넬의 샤넬 패키지를 제외하고 이 페이지와 앞 페이지에 나와 있는 물건들을 디자인한 디자이너의 이름은 알려져 있지 않다. 이 분야 및 연관 분야에서 저자의 몇 작품들이 다음 페이지들에 나온다.

217

3차원

그래픽 디자이너는 주로 2차원 매체인 인쇄물을 취급한다. 그런데 이들은 가끔 직간접적으로 3차원 세계로 모험을 한다. 패키지는 2차원과 3차원 양쪽에 걸친 문제로 보아야 한다. 병 또는 패키지가 보이는 각도는 패키지 디자이너가 세심하게 고려해야 한다. 이에 반해 착시와 시각적 왜곡의 문제는 디자이너가 반드시 알아야 할 만큼 중요한 것은 아니다.

관점에 따라서는 건축도 외장과 내장 모두 일종의 과장된 패키지로 볼 수 있다. IBM사의 상품 전시센터 인테리어에서 2차원과 3차원 문제가 동시에 요구된다. 기본 콘셉트는 본질적으로 시각적이지 구조적인 것은 아니다. 시각적인 테마는 빨간색이라는 단일색으로 지배된다. 물론 다른 색깔도 가능하다. 하나의 색상을 사용하는 것은 상점 인테리어에서 계획된 효과를 내기 위한 기본적인 생각이었다.

빨간색은 벽과 천장을 제외한 여러 곳에 적용되었다. 카펫, 실내 벽의 사인, 독립된 플로어 사인은 모두 빨간색이고 악센트를 주기 위해 가끔 흰색과 회색을 사용했다. 이 사진에서 보이듯이 타자기 스탠드들도 빨갛게 칠해져 있다. 시각적으로 이들은 배경에 묻히고 전시된 제품에 시선이 집중될 수 있게 한 디자인이었다. 사인 받침과 테이블 다리도 같은 이유로 빨갛게 칠해져 있다. 흰색 또는 회백색 벽과 전시 설비는 빨간색 카펫과 극적인 대조를 이룬다. 또한 이 카펫은 밝은 장미빛을 벽과 천장에 반사시키는 부수적인 역할도 한다.

특히 저녁에 창밖에서 이 공간을 보면 전체적으로 따뜻하고 누구든 친절하게 맞이할 것처럼 보인다. 아래로 비추는 백열등은 적절한 색채 균형을 유지하고 눈에 거슬리는 대비와 불필요한 색의 변화를 막아준다.

나아가 공간의 독자성을 강화하기 위해 경마장과 같은 기하학적 도구를 도입했다. 이러한 모티프는 식별 기호identification symbol나 벽면 사인, 인쇄물 같은 2차원적인 요소에만 국한되지 않고 테이블 표면, 전시용 선반, 점포 안의 인테리어 공간 등을 결정하는 데도 이용되었다.

IBM 상품 전시센터의 여러 가구와 그래픽을 포함한 전반적인 시각적 콘셉트는 폴 랜드가 1981년에 디자인한 것이다.

병 디자인
뉴트리 콜라 Nutri Cola Bottling Company
1947

패키지 디자인
G.H.P. 담배 회사
1953-1954

패키지 디자인
커민스 엔진사. 1974
플리트가드 Fleetguard. 1975

컬러의 복잡성

여러 다른 색채 이론가 중에서 괴테, 슈브릴, 오스트발트 Wilhelm Ostwald, 루드 Ogden Rood 혹은 먼셀 Albert Henry Munsell 등의 색채 이론은 실제로 빈 캔버스 앞에 앉았을 때는 별로 도움이 되지 않는다. 색채는 객관적이며 또한 주관적이다. 어떤 때에는 완벽했던 색채가 다른 경우에는 쓸모없는 색이 되기도 한다. 색채 사용은 기술적인 측면뿐 아니라 형태적, 심리적, 문화적인 문제와 관련된 지식 또는 인식을 요구한다. 색채를 둘러싼 물리적 환경과 분리될 때에는 반드시 변화가 따른다.

디자인상의 문제점과 마찬가지로 색채도 다음 요소와 상관관계에 있다.

앙리 마티스. 『Jazz』.
Editions Verve. 파리. 1947.

재질
질감
마감
빛
그림자
반사

배경
대비
비율
질량
원근
조화
반복

형태
크기

우리가 방, 그림, 하늘, 카펫, 옷, 페인트 가게, 종이 공장 등에서 어떤 색채를 봤을 때, 그 색채를 둘러싼 환경, 즉 조명, 건물, 가구, 소란, 고요함 혹은 우리의 내면과 아무런 관련을 짓지 않고 어떤 의식도 하지 않은 채 얼마나 자주 그 색채를 '완벽한 색'이라고 보아 왔을까?

앙리 마티스는 『Jazz』라는 저서에서 이 문제를 다른 시각으로 설명하고 있다. 그는 꽃다발을 그릴 때의 문제점을 이렇게 말했다. 어느 날 정원을 거닐면서 마티스는 꽃다발을 그릴 생각으로 꽃을 한 묶음 꺾었다. 그리고 자신의 취향에 따라 꽃을 배열했더니, 처음 꽃에서 느꼈던 매력이 없어져 버렸다. 그는 이것이 오래전에 시들어버린 꽃들에 대한 추억이 새로운 꽃 배열에 영향을 끼쳤기 때문이라고 생각했다. 그리고 그는 르누아르 Pierre Auguste Renoir의 말을 인용하면서 끝을 맺었다.

"꽃다발 말입니다. 저는 정원에서 산책을 하면서 꽃을 한 송이씩 꺾어 팔 안쪽에 되는대로 문지릅니다. 그런 다음 그 꽃들을 그릴 생각을 하며 집으로 돌아오지요. 그런데 그 꽃다발을 제가 다시 묶어보면 무척 실망스러워요. 처음에 그 꽃들이 가지고 있던 매력을 전부 잃는 겁니다. 대체 무슨 일이 일어난 걸까요? 꽃을 꺾을 때는 제 취향에 따라 이 꽃 저 꽃을 무작위로 섞었지만 나중에는 오래전에 시들어버린 꽃다발을 흐릿한 기억 réminiscence에 의지해 배열했기 때문이겠지요. 그 꽃다발이 제 머릿속에 그때의 매력을 남겨놓았고, 저는 새로운 꽃다발에 그 매력을 억지로 집어넣으려 한 겁니다." 르누아르가 나에게 말했다. "저 역시 그림을 그리려고 꽃을 배열할 때, 생각지 못했던 선택을 하게 되더군요."

다음 페이지의 사진과 같은 장면을 마주치면 우리는 그 즉시 눈부신 색채의 놀라운 조화에 감동하고 만다. 그리고 주위 경관과 토양, 색감과 질감의 대비, 농담과 음영의 조화가 이러한 심미적인 배열을 형성하고 있음을 우리는 깨닫는다.

225

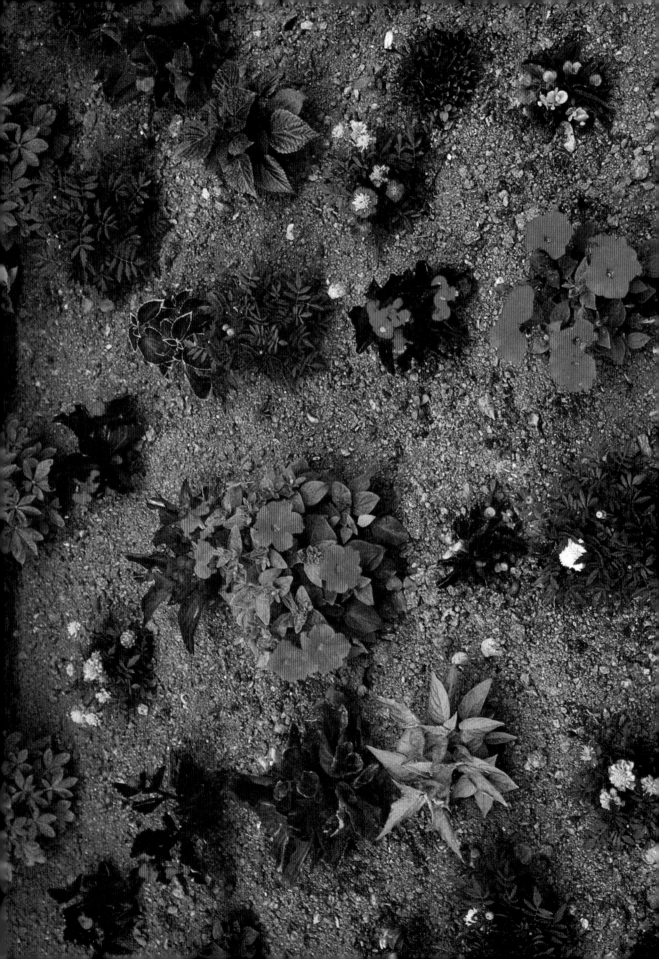

디자인을 비롯한 예술을 가르칠 때는 다른 어떤
종류의 교육보다도 교수와 학생 모두에게 특별한
책임이 요구된다. 가장 복잡한 문제는 과제의
형태를 명확히 하는 것이다. 과제는 유쾌하고
도전적이며 흥미롭고 또한 호기심과 탐구심을
유발하도록 만드는 것이 가장 이상적이다.
그것은 단지 형태적 기능뿐 아니라 손기술도 키울
수 있어야 한다. 다음에 열거하는 것은 이러한
다양하고 바람직한 목적 중 몇 가지를 달성하기
위한 과제에 대한 설명이다.

시각의미론

시각의미론 Visual Semantics은 어떤 개념이나
행동을 설명하고 회화적 이미지를 연상시키는
언어에 대한 이론이다. 단어가 시각적인 설명을
하도록 하는 방식으로, 문자들을 처리하고
배열하는 것을 포함한다.

과제

'레제 Léger'라는 단어로 세 가지 디자인을
전개해보자. 나중에 제시되는 특정한 네 가지 색
중에서 첫 번째 디자인은 검정색만 사용하고
두 번째 것은 검정색 외에 다른 한 색을 더하며
마지막에는 네 가지 색을 모두 사용하라. 두 번째와
세 번째는 기본 아이디어가 변형된 것이어야 한다.
이 두 디자인은 같은 콘셉트지만 색채를
조작했기 때문에 서로 다르게 보인다. 만약 단지
바탕만을 바꾸고 의미 있게 변형한 것이 아니라면
그것은 불필요한 변형이다.

단어의 의미와 정신을 가장 명확하게 표현하는
시각 유추법을 찾아야 한다. 예를 들어 알파벳 O는
태양, 바퀴, 눈과 상당히 유사하다. 만약 해석을
강화시키기 위한 요소를 추가할 필요가 있다면 원,
삼각형, 직사각형 등의 단순하고 기하학적인 양이나
벤데이 benday 스크린 또는 선, 검은 점, 수학 기호
같은 타이포그래피 소재를 사용하는 것이 좋다.

글자는 기교를 부리기보단 단순한 것이 더 낫다.
희한한 알파벳이나 이색적인 모양을 모방한
글자는 피해야 하고 자나 컴퍼스로 정교하게 그린
글자가 손으로 그린 형태보다 더 바람직하다.

그러나 여기에는 특유의 개성을 가진 손글씨 등은
해당되지 않는다. 기계를 사용해 만들든 혹은
다른 방법으로 만들든 제조 공정에서 만들어진
작품의 질은 그 독특한 작업 과정 자체를
반영한다. 그리고 시각 효과는 그러한 과정과
밀접한 관계가 있다. 누가 제작했는지 알 수
없는 것일수록, 즉 제작자 자신의 개인 취향이나
감정에 구애받지 않을수록 그 글자 형태는
의미가 있다. 독창성은 특이한 기술이 아니라
제작자 자신조차 예기치 못했던 아이디어로부터
나오는 경우가 많다. 예술가는 기존의 보편성을
완전히 배제하고 과제를 마치 처음 보는 듯한
태도를 지녀야 한다.

페르낭 레제

이 과제의 중요한 측면은 단지 레제의 작품을
모방하는 것이 아니다. 작품을 지배하는 근본
아이디어와 디자인 원리를 발견하는 것이다.
형태적인 것이든 아니든 모든 예술가들은
특히 레제의 작품과 관련된 작업 진행과
디자인 과정에 관심을 갖는다. 그는 심리적으로
전혀 생소한 연관성을 최소화하고 형태를
강조하기 위해 작품 주제로 일상적인 것들을
선호했다. 주관적인 것을 객관적인 것으로
해석하고 또한 인간의 몸을 물병이나 기타처럼
생명이 없는 대상으로 보았다. 그가 사회
해방의 도구 또는 미의 대상으로 봤던 기계의
시각적 힘을 정지 상태에서, 특히 움직이는
상태에서 강렬하게 해석했다. 그는 움직임에 대한
생각에 사로잡혔다.

레제는 대비 효과를 얻고 상반된 공간을
창조하는 수단을 신중히 찾고 철저히 연구했다.
그는 작업에서 보통 그림의 배경과 전경을
똑같이 강조하고 서로 활기찬 경쟁 관계에 있도록
했으며 추상과 표현, 실재와 상상이 대화하는
것처럼 그렸다. 그는 형태에서 색채를 분리하고
일부러 고유색을 사용하지 않음으로써 색채와
대상물 모두에 관심을 기울였다. 자유로운 색채,
자유로운 형태와 연상 그리고 신선한 시각적
조합은 그가 2차원적인 평면의 그림에 생명을
불어넣고 평범함을 제거하는 수단이었다.

227

제니퍼 김*Jennifer Kim*
예일 (스위스 브리사고)
1984

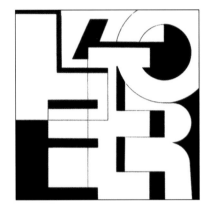

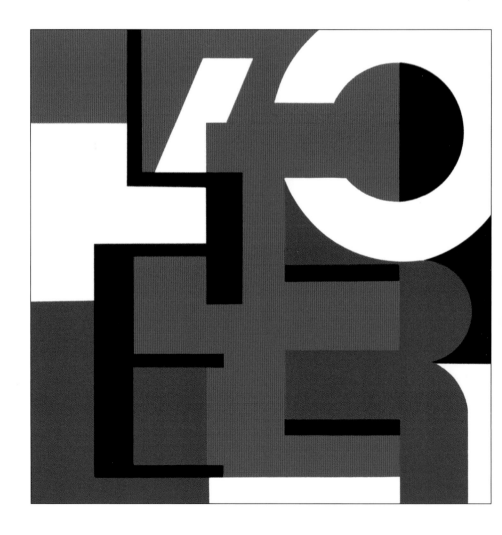

레제가 가장 중요하게 여겼던 것은 대비, 반복, 동시성 그리고 상투적인 공간 착시 현상을 없애는 것이었다. 다음은 그가 자신의 신념을 실현하기 위해 사용한 회화 방식 중 몇 가지다.

중복 (공간 착시)
변이 (운동감)
확대 (당겨보기, 현미경 보기)
강조 (색채, 형태)
중성화 (물건, 사람)
떠오름 (중력에 대한 저항)
왜곡 (이상한 비례)
자르기 (선택적 자르기)
조각내기 (전체가 아닌 부분)
분할 (음양)
틀짜기(그림 속의 그림)
재배열 (비전형성)
통합 (조화)
반복 (패턴)
그룹화 (집합, 동시성)
고립화 (분산)

색채:
베네치안 레드, 적갈색, 회청색, 짙은 회색

심리적, 상징적 연상과는 별개로 색채는 주로 양적 관계의 문제다. 색의 명암은 검정, 흰색, 회색과 대비해 다른 색들과 관련되어 시각적으로 변한다. 색채는 서로 겹치거나 연속되었을 때, 고립되어 있을 때와는 전혀 다른 차원으로 보인다. 이 연습용 색채들은 그들 사이의 조화로운 관계를 생각하고 고른 것으로 상징적인 중요성은 없다.

포맷:

26 x 36.6 cm

이 포맷은 한 변의 길이가 1이고 대각선 길이가 $\sqrt{2}$인 정사각형을 기본으로 한다. 이는 보기에도 아름답지만 실용적인 장점도 있다. 반으로 접어도 계속 같은 비율을 유지한다. 이것은 또한 유럽 종이의 표준 비례DIN이기도 하다.

재료:
세 겹의 브리스톨 종이, 색종이, 마카, 템페라 물감

참고문헌
『Léger』 Douglas Cooper,
　　　　Lund Humphries 1949
『Léger』 Katherine Kuh,
　　　　University of Illinois 1953
『Léger』 Robert L. Delevoy, Skira 1962
『Léger』 André Verdet, Sadea Sansoni 1969
『Léger and Purist Paris』 Tate Gallery 1970
『Léger, Drawings and Gouaches』
　　　　Cassou and Leymarie,
　　　　New York Graphics Society 1973
『Functions of Painting』 Fernand Léger,
　　　　Viking 1973
『Léger』 Werner Schmalenbach,
　　　　Abrams 1976
『Léger』 Lawrence Saphire,
　　　　Blue Moon Press 1978
『1918, 1931: Léger and The Modern Spirit』
　　　　G. Fabre, 1982
『Léger and the Avant-Garde』
　　　　Christopher Green, Yale 1976
『Fernand Léger』
　　　　Peter de Francia, Yale 1983

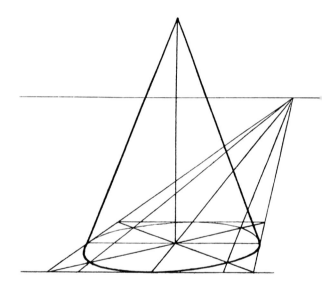

테오도르 레프Theodore Reff
「Cézanne and Poussin」
《Journal of the Warburg and
Courtauld Institute》.
Vol.23. 런던. 1960. 150-178쪽.

조 리발트John Rewald
「Paul Cézanne Letters」
옥스포드. 1976. 300쪽.

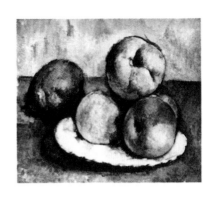

우리가 페르낭 레제로부터 배운 교훈은
사실 폴 세잔에게서 나온 것이다. 20세기의
다른 많은 화가들처럼 레제도 세잔의 교훈을
잘못 해석하는 실수를 했다.[1]

1904년 4월 15일 에밀 베르나르에게 보낸
편지에 세잔은 다음과 같이 적고 있다.
"자연을 원통과 구와 원추형으로 취급하고
적당한 원근법에 이 모두를 적용하면 물체나
평면의 모든 면은 중앙 소실점으로 향한다."[2]
르네상스 시대 원근화법에서 얻은 이 간단한
교훈은 기하학적인 단순성이 근대 회화를
이해하는 데 중요한 역할을 할 것이라는
의미로 해석되었다.

1913년에 그려진 이 그림은 레제가 세잔의
교훈을 문자 그대로 해석했음을 잘 보여준다.
같은 시기에 러시아에서는 세잔의 영향을 많이
받았던 말레비치Kasimir Malevich가 레제와
놀랄 만큼 흡사한 그림을 그렸다. 두 사람 모두
원근화법을 무시했으며 양감보다는 흥미로운
대비를 만들기 위해서 명암을 기초로 하는 화법인
키아로스쿠로chiaroscuro도 사용했다.

20세기 미술 사조는 인상파, 후기 인상파,
상징주의, 야수파 등 여러 가지로 변화했다.
이를 잘 알고 있었던 레제가 세잔이 원통, 구,
원추에 대해 언급했던 말의 진정한 의미를
오해했다고 해도 무리는 아니다. 레제는 너무
열심이었던 나머지 세잔의 말이 새로운 시각을
예견한다고 해석했다. 그러나 공교롭게도
그가 새롭다고 생각했던 부분은 세잔의 주장이
아니라 잘못된 해석이었다. 이러한 오해는
아마도 오늘날 현대 미술과 디자인의 흐름 변화에
가장 큰 영향을 준 부분일 것이다.

세잔
〈사과와 복숭아가 있는 정물
Still Life with Apples and Peaches〉
내셔널갤러리오브아트. 워싱턴 D.C.

레제
〈형태들의 대조 Contrast of Forms〉
뉴욕현대미술관. 1913

디자이너가 예술이 아닌 상업 세계에서
활동한다는 사실은 더 이상 비밀이 아니다.
비즈니스 조직의 존재 이유 raison d'être 는
디자인이 아니라 판매에 있다. 그러나
비즈니스맨과 달리 디자이너의 가장 큰 동기는
바로 예술이다. 즉 비즈니스를 돕는 예술
삶의 질을 높여주고 우리에게 친숙한 세계에
대한 인식을 고양시키는 예술이다.

디자인은 문제 해결을 위한 활동이다. 디자인은
언어, 그림, 제품이나 이벤트를 명확하게 하고
종합하며 극적인 요소까지도 부여한다. 그러나
좋은 디자인을 실현하는 데 가장 큰 걸림돌은
모든 관료주의 구조에 존재하는 관리 계층이다.
단순한 편견이나 무지와 더불어 위원회니
프로젝트팀이니 하는 마치 책임 전가가 목적인
부서들이 난무한다. 사후에 비판하고 아부하고
잘난체하며 사소한 흠집을 잡고 지위 다툼이나
하는 어처구니 없는 상황에 부딪히는 경우도
허다하다. 그래서 진정한 문제는 악이나 무지가
아니라 인간의 나약함인지도 모른다.

디자인에 관한 문제를 가중시키는 주체는 또
있다. 디자이너의 역할과 자신의 역할을 구분하지
못하는 고위 간부, 열심이지만 오로지 고객 만족이
목표인 영업자와 마케팅 담당자, 엉터리 통계와
사이비 과학 조사를 신봉하는 고객 들도 디자인
프로세스의 원활한 기능을 방해하는 존재이다.

회사의 강한 관료주의 성격 때문에 디자인의
기능이 너무나 경직되어 최종 의사 결정자에게
디자이너의 의견이 직접 전달될 수 없다면
좋은 제품을 만들려는 시도는 무용지물이 되기
십상이다. 디자인의 역사와 방법론에 대한 무지는
난관과 오해를 가중시킨다. 디자인은 일종의
삶이고 인생관이다. 이것은 재능과 창조력, 손재주,
기술, 지식 등을 모두 포함하는 시각적 의사소통이다.
미학, 경제학, 기술, 심리학은 근본적으로
디자인 프로세스와 관련 있다.

의혹과 혼돈을 일으키는 보편적인 문제 중 하나는
경험이 부족하고 소심한 간부가 무지한 탓에
여러 문제의 해결책을 동시에 요구하는 것이다.
그는 갖가지 타이포 스타일은 물론 그림이나
말로 된 여러 가지 콘셉트의 시안과 레이아웃,
사진, 컬러 계획안을 요구하기도 한다. 그런 간부는
양이 많아야 안심하는 성격으로 그중에서 자신의
기호에 맞는 것을 선택하려 한다. 이미 쓸데없이
시간을 낭비하고 말았는데도, 말도 안 되는
시간 내에 일을 끝내라며 끝없는 수정을 요구하는
사람이기도 하다. 이론적으로는 아이디어가
많을수록 선택의 폭이 넓어지지만, 실제로는
단지 숫자만 많아질 뿐이다. 이러한 관행은
시간 낭비이며 디자이너를 곤란하게 한다.
자발성 저하, 무관심 조장과 함께 뛰어나지도
흥미롭지도 효과적이지도 않은 결과물을 초래하는
경우가 대부분이다. 간단히 말해 양이 많다고
좋은 디자인이 나오는 것은 아니라는 뜻이다.

디자이너가 엄청난 양의 레이아웃을 고객에게
보여주는 이유는 원래가 다작 취향인 것이 아니라
자신의 디자인에 확신이 없거나 두려움을 느끼기
때문이다. 고객에게 심사위원이 되어 달라는
말과 같다. 정말 필요한 경우라면 능력 있는
디자이너는 좋은 아이디어를 합당한 숫자만큼
낼 수 있다. 그러나 타인의 요구에 따라 제시하는
양과 자발적으로 제시하는 양은 확실히 다르다.
디자인은 많은 시간이 소요되는 작업이다.
작업 습관이 어떻든 디자이너는 좋은 아이디어
하나를 내기 위해서 쓰레기통을 여러 번 채우기
일쑤이다. 광고대행사는 물량공세의 대명사이다.
그들은 고객에게 자신들이 얼마나 열심히 일하고
있는지 알리기 위해 많은 레이아웃을 제시하지만,
그 중에는 잠재적으로 좋은 아이디어를
피상적으로 해석하거나 진부한 디자인을
번지르르하게 표현한 것이 대부분이다.

관리자는 담당 업무 이동이 잦으면 그것이
또 다른 장애물이라는 사실을 모르는 경우가 많다.
어떤 때는 디자인을 판단하는 데 적합하지 않은
사람이 디자인 관련 직책을 맡게 되기도 한다.
그런 사람일수록 전문 지식을 보여주기 위해
권위를 내세운다. 사람들은 전문 지식을
바탕으로 한 비평은 대부분 정중히 받아들이고
감사하게 생각하지만, 그저 높은 자리에 앉았을
뿐인 비전문가가 한 비평에는 쉽게 화를 낸다.
비록 그 사람이 매우 유능하고 나름대로
좋은 안목을 가지고 있다고 하더라도 말이다.
여기서 문제가 되는 것은 질문할 수 있는
권리나 의무가 있느냐 없느냐 하는 것이 아니라
디자인을 판단할 수 있는 권리의 유무이다.
이런 권력의 오용은 경영에 해를 끼칠 뿐만 아니라
훌륭한 디자인의 창조에도 방해가 된다.
행정, 언론, 회계 혹은 영업 등 각 분야의 전문가가
시각적인 외형을 다루는 문제에 관해서도
전문가일 필요는 없다. 최첨단 컴퓨터 사식기를
판매하는 세일즈맨 중에 뛰어난 타이포그래피나
세련된 비례를 이해할 수 있는 사람은 많지 않다.
실제로 우리 주변에 널린 수준 낮은 디자인은
판매만 잘 하는 세일즈맨의 전략이나 혹은
그들의 낮은 안목 탓이다.

제작의 모든 과정에 깊이 관련된 디자이너는
종종 경험이 부족한 제작 담당자 그리고
시간을 낭비하는 구매 절차와 싸워야 한다.
이것은 디자이너의 열정과 직관, 창의성을
짓누른다. 인쇄업자, 제지업자, 식자공과 그 외의
공급자 선정 같은 부수적인 부분이긴 하지만
구매담당자 역시 미적 의사결정에 참여한다.
그러나 이들 대부분은 디자인 실무를 잘 모르고
품질까지 챙길 정도로 꼼꼼하지도 못하다.
시장 감각마저 어둡다. 또한 당연히 비용
절감에만 관심을 갖는 그들은 우아함을
사치와 동일시하고 인색함이야말로 현명한
비즈니스 판단이라고 착각한다.

이런 문제가 관료주의적인 회사에만
있는 것은 결코 아니다. 예술가뿐 아니라 작가,
커뮤니케이션과 비주얼 아트 영역, 정부나
사기업, 학교나 종교인들의 경우도 마찬가지다.
자신들의 생각을 이해하지 못해서 호의적이지
않은 사람들에 끊임없이 대처해야 하는
디자이너는 특히 연약한 존재이다. 왜냐하면
누구나 스스로가 디자인에는 일가견이 있다고
생각하기 때문이다. "내 취향은 내가 알아."가
비평의 전부인 사람도 말이다.

비즈니스맨과 마찬가지로 디자이너도 많은
약점이 있다. 그러나 차이가 있다면 디자이너는
종종 자신의 생각을 명확히 표현하지 못한다는
것이다. 이는 의미가 잘못 전달되는 심각한 문제를
야기할 수 있다. 이런 문제는 산업 디자인이나
건축보다 그래픽 디자인 분야에서 특히 많이
나타난다. 그래픽 디자인은 기능적이기보다는
미학적 취향의 대상이 되기 때문이다.

고집스러움은 디자이너의 칭찬할만한 혹은
악명 높은 기질 중의 하나이다. 이는 자신이 정한
원칙에 대해서는 타협을 거부하거나 부족함을
감추는 수단으로 사용된다. 진부한 디자인,
의미 없는 패턴, 유행을 좇는 일러스트레이션
그리고 미리 정해 놓은 해결책들이 그런 것들이다.
모더니즘의 중요성을 이해하고 디자인과 회화
그리고 건축의 역사와 그 외의 학문에 식견을
갖추면 교양 있는 디자이너로 인정 받고
자신의 역할을 보다 중요한 위치로 끌어올릴
수도 있다. 그러나 안타깝게도 모든 디자이너가
이런 장점을 갖고 있는 것은 아니다.

디자이너에게는 자신이 얻을 수 있는 최대한의
지지가 필요하다. 디자이너가 서 있는 위치는
특별하지만, 그만큼 골치 아프기도 하다.
때문에 그의 작업은 상상할 수 있는 모든 해석과
시시콜한 오류 찾기의 대상이 된다.
아이러니하게도 디자이너는 전문가의 칭찬뿐
아니라 대중의 승인도 얻어야 한다.

우리는 노력만 하면 언제나 좋은 인간관계를
유지할 수 있다. 그리고 그러한 관계는 필수적이다.
디자이너들이 늘 비타협적인 것은 아니며
구매자들의 눈이 언제나 낮은 것도 아니다.
책임 있는 많은 광고 대행사들은 강력한
소통의 힘을 품은 디자인의 역할을 잘 알고 있다.
제작 경비를 지불하는 경영자는 남의 입장을
잘 이해하지만 환상은 없다. 그는 전문적이고
객관적이며 새로운 아이디어에 민감하다.
책임 소재를 확실히 하고 자신의 전문 분야
밖에서도 자신을 전문가로 여길 만큼의 자부심을
가지고 있다. 그는 또한 창조적인 작품을 만들기
위한 필수 요건인 호의와 이해, 자발성, 상호
신뢰를 꽃피울 협조적 환경도 마련해줄 수 있다.

마찬가지로 유능한 그래픽 디자이너는
서정주의와 실용주의로 분리된 세계에 살고 있는
전문가이다. 그는 유행과 혁신, 모호함과
독창성을 구별할 줄 안다. 난해한 아이디어가
떠올랐다고 해서 함부로 표현의 자유를
행사하지도 않는다. 그리고 융통성 없는 성격
때문이 아니라, 자신의 신념으로 끈기를 발휘한다.
그는 외부의 영향보다는 소질이라는 내재된
예술적 기준[1]에 이끌리는 독립된 정신의
소유자이다. 동시에 훌륭한 디자인이란 시장의
혹독함을 견뎌내야 한다는 사실을 인식하며
훌륭한 디자인이 없다면 시장은 눈요기나 하는
저속한 진열장이라고 생각한다.

창조적인 예술은 항상 어려움을 이겨냈다.
예술적인 문제에는 주관성, 감성, 자신의 의견이
항상 수반된다. 문외한들은 조그마한 노하우를
가지고 디자인에 대해 아는 체하지만, 실제로는
그들 스스로 불안함과 어색함을 느낀다.
좋든 싫든 비즈니스 환경과 디자인이 맡은
역할은 따로 떼어놓을 수 없는 문제들로
서로 복잡하게 얽혀 있다.

디자인의 창조성 또는 효과는 과학과는 달리
측정도 예측도 불가능하다. 항상 똑같은 결과를
재현할 수도 없는 경우가 대부분이다. 경영자가
디자인에 관해 얻을 수 있는 신뢰 이외의
보증서가 있다면 재능과 능력을 갖춘 경험 많은
디자이너와 함께 일하는 것이다.

훌륭한 디자인을 알아보고 적극적으로
받아들이는 환경은 모든 디자이너들이 바라는
바다. 오로지 경제적 이익만을 추구하지 않는
분위기도 마찬가지다. 하지만 그렇게 가장
이상적인 환경에서도 개성이 강한 작업은
기껏해야 예외로 취급될 것이다. 결국 그런 점에
비추어 볼 때 우리 시대의 자랑할 만한 영웅은
카상드르 한 사람뿐이다.

앤서니 스토 Anthony Storr
『창조의 역동성 The Dynamics of
Creation』. 뉴욕. 1972. 189쪽.

완성도와 창조적 능력

《Daedalus》
겨울호. 1960. 127-135쪽.

프랭크 로이드 라이트
「Work Song」
Oak Book Workshop.1896.

"한 장의 사진이 천 마디 말보다 낫다."는 말이 있다. 과연 그럴까? 한 장의 광고, 포스터, 트레이드마크, 책 표지, 레터헤드 혹은 어떤 텔레비전 광고가 제작 과정에서 일어났던 타협이나 의심, 욕구 불만 혹은 오해를 말해 줄 수 있을까?

몇 년 전 나는 시각 예술에 대한 원고를 써 달라는 부탁을 받은 적이 있었다.[1] 그 때 내가 주제로 삼았던 문제는 그 당시보다도 오늘날에 더 명백하게 나타나고 있다. 시간이나 노스탤지어, 빅토리아풍 그리고 아르데코Art-Deco 혹은 어떤 유행의 부활도 내 견해를 크게 바꿀 수는 없었다.

용기와 창의성

예술가가 창의성을 발휘하려면, 자신의 신념을 위해 싸울 용기가 필요하다. 위험에 직면했을 때 예술가가 가져야 할 용기란 굉장한 모험을 수반하는 것은 아니다. 단지 일자리를 잃게 될 수 있다는 냉혹한 가능성 뿐이다. 신념에 찬 용기를 내는 것은 재능과 함께 예술가가 지닌 힘의 원천이다. 건축가 프랭크 로이드 라이트 Frank Lloyd Wright는 다음과 같이 말했다.

내 신념에 따라 생각하고 일한다.
유행이나 허위는 생각지도 않는다.
옥 같은 부귀도 원하지 않고
불쾌한 상업의 신도 섬기지 않으며
내 생각을 인간에게 어울리도록.[2]

경영인은 자신이 하는 일을 믿지 않는 전문가를 결코 존중하지 않는다. 이런 전문가를 고용하는 경우는 단지 경영자의 목적을 위해서일 뿐이다. 만약 예술가가 자신만의 뚜렷한 목적이 전혀 없다면 더욱 그러하다. 예술가에게 용기를 내라고 요구하려면 경영자에게도 같은 요구를 해야 한다. 오늘날에는 어떤 풍조에 영합하려는 경향이 널리 퍼져 있다. 이것을 저지하지 못하면 과학, 기술을 포함한 모든 창조성이 죽고 말 것이다.

비즈니스 세계는 소수의 용감한 선구자들이 독창적인 작품을 제작하고 발표하기만을 기다렸다가 일제히 그 시류에 편승하려는 경향이 강하다. 물론 이 흐름 자체가 올바른 방향으로 흘러가지 못하는 경우도 있다. 만약 우수한 품질의 XYZ라는 광고가 주목과 칭찬을 받게 되면 여타의 많은 광고주들은 XYZ가 자신들의 경우와는 전혀 맞지 않을 수도 있다는 사실은 제쳐 두고 "XYZ 같은 것을 해보자." 하고 덤벼든다. 특정한 문제는 특정한 시각적 해결 방안을 요구한다. XXX나 YYY의 광고와 상품으로도 그 기능과 미적 요구를 성취할 수 있다. 양쪽 모두 소비자의 이익을 광범위하게 배려하고 수용해서 표현할 수 있다.

디자인 분야에서 탁월한 성과를 낸 몇몇 회사들도 알고 보면 재미라고는 전혀 없는 작업들이 거대한 산처럼 쌓여 있다. 산업계에는 창조적 재능과 작업에 대한 신뢰감이 전반적으로 부족하다. 이것이 디자인의 수준을 높이는 데 가장 큰 걸림돌이다.

예술가로서의 완전성

디자이너의 역할은 사회와 경제적 풍조때문에 고정되어 있다. 어떤 사람들은 디자이너라면 그 안에서 자신에게 적합한 일을 발견하고 자신을 거기에 적응시켜 나가야 한다고 믿기도 한다. 하지만 이런 고정관념은 디자이너의 역할이 사회, 경제적 풍조를 창조해 나가는 것이라는 사실을 무시한 것이다. 광고계 거물이든 미사일 제조업자든 공인이든 또는 평범한 시민이든 모두 인간이다. 따라서 살아가기 위해서 우리는 먼저 자신을 위한 존재여야 한다. 사람이 인간적 관심의 중심으로 받아들여지지 않을 때 책임 있는 공공 서비스에는 합당하지 않고 이익만 추구하는 생산 체계가 만들어진다. 또한 유행을 좇는 일러스트레이션이나 전문가들만의 글자체를 광고 디자인에 사용하는 것이 유일한 미적 기준이 된다.

기업 이미지

요즘 같은 스피드 시대에는 규모를 떠나 어떤 기업이든 자신의 이미지를 주문해서 만들 수 있다. 많은 이미지 메이커 군단의 사업은 날로 커져서 그들의 고객인 기업에 필적할 정도이다. 기업이미지통합전략 CIP, Corporate Identification Program의 가치에 대해서도 많은 의견이 있다. 기업 이미지는 종종 그 기업이 나타내고자 하는 인상을 전달한다. 외부인들은 자신이 본 이미지가 정말로 시대에 뒤떨어지지 않는다면 그것이 최고 최초이자 최대인 회사의 이미지라고 생각한다. 그러나 그 이미지를 지닌다고 해서 반드시 그것을 추구한다는 것은 아니다.

커민스 엔진사의 어윈 밀러Irwin Miller 회장은 미국그래픽디자인협회로부터 훌륭한 디자인에 대한 공로로 1984년 6월 14일 AIGA상을 수상했을 때 다음과 같은 말을 했다. "훌륭한 디자인은 이미지와 아무런 관련이 없다. 이미지라는 것이 있다 하더라도, 그것은 속임수다. 이미지는 기본적으로 싸서 감추려는 시도에 지나지 않는다. 마치 실제보다 아름답게 꾸며주는 화장품 같은 것이다. 훌륭한 디자인은 간단히 말해 정직성honesty이다. 그것은 특성을 나타내는 요소이다. 비즈니스의 한 부분으로서 훌륭한 디자인은 비즈니스의 모든 부분에 영향을 미치는 힘을 발휘한다. 훌륭한 디자인은 비즈니스의 모든 면에 개성과 정직성을 유지시킨다. 따라서 굿 디자인은 곧 굿 비즈니스이다."

기업의 정체성은 트레이드마크나 로고타입, 레터헤드와 같이 주문 생산된 이미지로 드러나는 게 아니다. 아방가르드풍의 서류나 미스 반 데어 로에 스타일의 의자들로 꾸민 사무실도 마찬가지다. 그보다는 기업의 일상적인 활동이 더 중요하다. 사보, 카운터 디스플레이, 광고와 상품 패키지 등이 그런 것들이다. 만일 어떤 기업의 이미지가 전체적인 활동 상황, 회사의 상품은 물론 그 기업의 목표와 신념을 표현하지 못한다면 그런 이미지는 기껏해야 창문의 장식 같은 것에 지나지 않으며 나쁘게 말하면 일종의 사기라고 할 수 있다.

도덕적, 미적 측면을 고려하지 않고도 물건을 만들어 판매할 수 있다. 마찬가지로 보는 사람들에게 시각적 즐거움을 주거나 그들의 안목을 높이지 않고도 설득력 있는 광고를 만들 수 있다. 상품 역시 겉모양과 관계 없이 팔 수 있다. 그러나 꼭 그래야 할까. 예술 없이도 비즈니스 세계는 잘 돌아갈지도 모른다. 그런데 정말 그래야만 하나. 나는 그렇게 생각하지 않는다. 만약 그렇게 된다면 세상은 형편 없어질 테니까.

단순한 스타일리스트를 넘어서 보다 중요한 역할을 하고 싶은 디자이너가 고객의 다양한 요구나 대중의 특이한 취향 그리고 소위 소비자 조사라는 애매한 것에 현혹되지 않으려면 그는 자신의 문화적 역할을 명확히 인식해야만 한다. 모든 분야에서 현실과 상상, 성실함과 허영심 그리고 객관성과 편견을 구별하려는 노력이 필요하다.

미적 가치에 대한 재능과 의지가 있는 그래픽 디자이너는 사람들을 시각적으로 즐겁게 하고 자극하려고 노력한다. 여기서 자극이란 디자이너의 작품이 보는 사람에게 새로운 시각적 경험을 선사하는 것을 말한다.

예술가는 자신의 작품이 하나의 미학 표현이라는
신념을 가져야 한다. 동시에 사회에서 맡은 자신의
보편적인 역할 또한 이해해야 한다. 디자이너가
고객의 돈을 쓰고, 다른 사람들의 일자리를
위태롭게 하는 것이 정당화되는 이유는 바로 이런
역할 때문이다. 그리고 이 때문에 실수도 허용된다.
디자이너는 세상에 무언가를 보탠다. 느끼고
생각하는 새로운 방법을 세상에 제공한다. 나아가
새로운 경험으로의 문을 열고 구태의연함을
타개할 새로운 해결책을 준다.

지나치게 적극적인 판매라도 그 자체가 나쁜 것은
아니다. 그러나 제품에 대해 거짓된 설명을 하고
혜택을 베푸는 척하거나 소비자의 순진함이나
우둔함을 이용하는 판매는 잘못된 것이다. 사기라는
항의가 들어온 제품 광고 의뢰를 수락하거나 오래된
제품을 새로운 것처럼 보이도록 단지 외관만을
바꾸자는 주문을 받아들인다면, 그 디자이너는
창조적인 작업을 스스로 포기하는 것이다.
가치에 대한 예술가의 감각은 진정성을 추구하는
감성에 달려 있다. 만약 이 감성을 잃게 된다면
그는 더 이상 창조 활동을 할 수 없다.

예술과 커뮤니케이션
그래픽 디자이너들은 보통 결정권자들이 좋은
작품을 원하지 않거나 이해하지 못해 좋은 작품이
허용되지 않는다고 한탄한다. 실제로 이 말이 맞는
경우도 많다. 그러나 디자이너가 정직하게
자신의 작품을 평가해 본다면, 경영자가 거부했던
'좋은 작품'이 사실은 그렇게 좋지 않은 작품이었음을
종종 알게 된다.

디자인에 어두운 고객이 어떤 작품에 대해
"너무 파격적인데!"라고 말할 때는 부적절한
상징이나 어정쩡한 아이디어 해석, 빈약한
타이포그래피, 제품의 불충분한 디스플레이 혹은
단순히 조악한 의사소통에 대해 무의식적으로
반응한 결과일지 모른다.

그래픽 디자인은
미적 요구를 충족시키고
형태와 2차원 공간의 규칙을 따른다.
그리고 기호, 산세리프 글자체,
기하적인 형태로 표현된다.
또한 추상, 변형, 변용, 회전, 팽창, 반복, 반사,
집합, 재편성 등의 방법을 쓰더라도
용도에 부적절하다면
그것은 훌륭한 디자인이 아니다.

그래픽 디자인은
비트루비우스Vitruvious의 정대칭,
햄비지Jay Hambidge의 역동적 대칭,
몬드리안Piet Mondrian의 비대칭을 상기시킨다.
직관 또는 컴퓨터, 창의성, 좌표계 등을
이용해서 만들어진 훌륭한 형태일지라도
의사소통이 안 된다면
좋은 디자인이라 할 수 없다.

폴 랜드와의 토론에서 내가 결론을 내리는 것은 거의 불가능했다. 15년 동안 우리는 예술, 미학, 디자인, 심지어 종교에 대해서도 자주 이야기를 나눴다. 우리가 다루는 주제가 무엇이든 결국 그의 말이 결론이었다. 폴 랜드는 그가 디자인한 토마스 만Thomas Mann의 소설 『법The Law』의 표지에 나오는 모세처럼 우리가 이야기하고 있는 모든 주제의 옳고 그름에 대해 결론을 내리는 사람이었다. 그렇다고 우리의 대화가 싸울 듯한 분위기 속에서 이루어진 것은 아니었다. 적어도 내가 느끼기엔 그랬다. 지는 사람은 항상 나였지만 기억할만한 가치가 있는 논쟁이었다. 그래서 폴 랜드의 회고서인 이 책 『폴 랜드의 디자인 예술』의 개정판에 후기인 '마지막 말'을 쓰는 것은 내게 어떤 구원의 만족감을 느끼게 한다.

그렇지만 나는 이것이 폴 랜드에 대한 마지막 말은 아닐 것이라고 확신한다. 애틀랜타디자인뮤지엄 Museum of Design Atlanta, 뉴욕시박물관Museum of City of New York에서의 전시와 1947년 발행된 단행본 『폴 랜드의 디자인 생각』 개정판이 증명하는 것처럼 그의 작품과 글은 오랫동안 이어진다. 사람들은 그의 생각을 두고 앞으로도 몇 세대에 걸쳐 분석하고 토론할 것이다. 1996년 추수감사절 이틀 전 그가 우리 곁을 떠난 뒤에도 그에 대한 관심이 결코 사그라들지 않는다는 것을 폴 랜드가 알게 된다면 그는 매우 기뻐할 것이다.

폴 랜드에게 디자인은 거역할 수 없는 존재의 이유였다. '내 인생이 곧 내 디자인'이라고 그는 말하곤 했다. 폴 랜드는 1914년에 브루클린에 있는 루바비치 하시딤Lubavitch Hasidim파인 정통 유대인 이민자 가정에서 태어났다. 당연히 그의 부모는 그가 전통적인 유대 교육을 받기를 원했으나, 부모의 바람과는 달리 폴 랜드는 뉴욕아트스튜던트리그The Art Students League of New York의 조지 그로즈George Grosz 교수 밑에서 공부했다. 이 시기에 비록 실용적이고 상업적이었지만 예술적인 경험을 쌓을 수 있었으며 디자인으로 경제적인 수익도 얻었다. 이러한 경험을 통해서 그는 20대 초반에 유대인이 운영하는 부티크 에이전시인 와인트럽Weintraub의 광고 아트디렉터이자 그래픽 디자이너로 명성을 얻게 되었으며 로고타입 제작의 일인자가 되었다.

폴 랜드의 성장 배경을 보면 그가 디자이너가 될 것이라고 짐작하는 것은 쉽지 않은 일이었다. 그러나 다른 이민자 가정의 자녀들도 그랬던 것처럼 제2차 세계대전 전후로 그래픽 디자인은 창조적인 작업을 통해서 생계를 유지할 수 있는 기회를 만들어주었다. 이로써 폴 랜드는 유대인 가정의 심리상태에서 벗어났으며 한 순간도 이것에 대해 후회한 적이 없다고 했다.

그는 스스로 선택한 그래픽 디자인 분야의 역사에서 자신이 어떤 평가를 받게 될 것인가와 같은 중요한 문제를 크게 걱정한 적은 없었다. 그러나 학문적인 견해로 본다면 60년 동안 헌신적으로 일한 이후 1980년대에 폴 랜드가 이 책을 저술하기 시작한 이유 중 하나는 분명히 20세기 중반의 현대인과 디자이너 사이에서 자랑스러운 그만의 자리를 차지하는 것이었으리라 생각한다.

1980년대 초반에 폴 랜드는 젊은 디자이너와 학자의 핵심 그룹들이 그래픽 디자인 역사를 기록하는 데 관심이 높다는 사실을 잘 알고 있었다. 이러한 역사에 대한 관심은 폴 랜드의 역사적 탐구와 필립 맥스Philip B. Meggs가 1983년에 출간한 기념비적 저서 『그래픽 디자인의 역사 A History of Graphic Design』에 고무되었던 루이스 댄지거Louis Danziger가 한 독보적인 일련의 역사 강의로 유발되었다. 당시에 폴 랜드와 동시대에 활동했던 많은 대가들의 명성이 깎이고 있었다. 디자인에 대한 그들의 공헌이 재평가되면서 비판적 학문이 만들어졌다. 그리고 이것은 새로운 규범으로 자리잡게 되었다. 폴 랜드는 유명해지는 데 관심이 많았지만 그렇다고 자신이 존경하지도 않는 사람들 사이에 섞이기도 바라지 않았다. 따라서 그의 위치는 자신만의 언어와 그가 신뢰하는 이론을 바탕으로 이야기를 전개하는 형식으로 만들어졌다. 1984년에 워커아트센터Walker Art Center의 잡지 《Design Quarterly 123》는 폴 랜드가 직접 쓴 『폴 랜드의 디자인 예술』의 맛보기 판 격인 『A Paul Rand Miscellany』를 펴냈다. 이전에 출판된 작품집과 재편집된 그의 철학적, 이론적인 수필들은 그가 신뢰했던 디자인의 원칙을 보여주었다. 그의 작품과 영감을 주는 사진들은 도해로 사용되었다.

이러한 방법은 그만의 방식을 만들고 그가 못마땅하게 여기던 다른 사람들의 자기 홍보성 스타일을 피하는 수단이기도 했다. 폴 랜드는 경력 전반에 걸쳐 자기 홍보성 작품집을 만든 적이 없다. 단지 그의 서명이 있는 작품을 통해서 명성을 얻었다. 자신의 책을 만들어 가는 과정에서 폴 랜드는 1930년대 이래 존재하지 않았던 그래픽 디자인 선언문과 연구서 형식의 장르를 다시 선보였다. 이러한 장르는 곧 티보 칼맨Tibor Kalman, 브루스 마우Bruce Mau, 폴라 쉐어Paula Scher, 스테판 사그마이스터Stefan Sagmeister 등이 출간한 선언문 형식과 같은 두꺼운 책들을 유행시켰다. 이와 같이 폴 랜드는 새로운 디자인 책의 형식에 대한 기초를 마련해주었다. 그는 커피 테이블에 올려놓는 큰 판형의 책이 아니라 소설 혹은 비소설류의 작은 단행본 사이즈로 책을 만들고 표지도 유연하게 디자인했다. 그가 반은 농담조로 성경에 비유했던 이 책 『폴 랜드의 디자인 예술』의 모든 형태는 과거에도 그리고 지금까지도 규범처럼 내려오고 있는 대부분의 시각적 포트폴리오 및 디자인 제작 책과는 분명히 구분되는 것이었다.

『폴 랜드의 디자인 예술』은 비록 여러 작품들이 실리긴 했지만 그의 경력을 늘어놓는 연대기 형식의 기록물도 아니고 그의 저명한 작품을 모은 선집도 아니었다. 물론 실린 모든 이미지가 탁월한 그래픽 디자인이긴 하지만, 이 책은 예술과 디자인 그리고 디자인의 형식 및 내용이 갖는 공통점에 관한 연구서였다. 폴 랜드가 자신의 책을 낼 때 누구나 아는 상업용 출판사가 아닌 예일대학교 출판부를 선택한 것은 우연한 일이 아니었다. 그는 예일대학교에서 이 책을 출간하면 학교의 명성 때문에 디자이너뿐 아니라 일반인도 읽을 것이라고 생각했다. 그러나 역설적으로 대학 출판부는 상품 가치를 높이는 데 소극적이었고 비용이 많이 드는 품질에 대한 폴 랜드의 요구를 부담스러워 했다. 그럼에도 그는 이 책을 IBM사, 커민스 엔진사나 웨스팅하우스의 연차 보고서를 만들 때처럼 세심하게 신경 써서 제작해야 한다고 생각했다.

폴 랜드는 사비를 들여 그의 까다로운 입맛을 맞출 수 있는 미국 최고의 인쇄소에 이 책의 제작을 의뢰했다. 인디애나주 사우스 벤드South Bend에 있는 모스버그 앤드 컴퍼니Mossberg & Company는 결과적으로 폴 랜드가 예일대학교 출판부에서 출간한 책 세 권을 모두 인쇄하게 되었다. 이 회사의 사장

제임스와 찰스 힐맨James & Charles Hillman은 여전히 가끔 35mm 슬라이드 필름으로 원고 작업을 하고, 며칠 동안 인쇄소 인근 호텔에 머물면서 수시간을 인쇄소에 나와 감리를 보고 인쇄되는 동안에도 수시로 주요 색의 변경을 요구하는 폴 랜드를 아주 잘 이해하는 사람들이었다 뉴욕 컴퓨터 식자소 PDR Pastore De Pamphilis Rampone의 마리오 램포네Mario Rampone는 폴 랜드의 오랜 친구이자 그가 신뢰하는 식자공이었다. 그는 타자기로 친 원고를 공식적인 활자 교정쇄로 사용했고, 폴 랜드는 자신의 글이 이미지와 함께 완벽해질 때까지 수없이 수작업으로 오타 교정을 하고 본문을 다시 썼다. 1985년 6월 12일에 램포네는 인쇄용 필름 상자 Printer's Supply of Indiana에 접은 테스트용 교정지와 함께 내게 보낸 편지에서 "이 책에 심혈을 기울인 정성은 폴 랜드와 그래픽 아트 업계의 공으로 돌려야 한다."라고 썼다.

폴 랜드는 완벽에 대한 기준이 아주 높았다. 따라서 교정 비용이 예산 범위를 초과하는 것은 당연한 일이었다. 편집에서의 실수가 발견되면 북 커버라 할지라도 몇 번을 다시 인쇄해야만 했다. 책에 대한 초기 반응은 그만한 노력과 비용을 들인 가치가 있다는 것이었다.

이 책은 출간되자마자 순식간에 열광적인 찬사를 받았고, 영국 국립초상화미술관National Portrait Gallery의 큐레이터인 앨런 펀Alan Fern이 《뉴욕타임스》 북리뷰 1면에 전례 없이 영광스러운 리뷰를 써주었다. 그는 "폴 랜드의 책은 그가 그래픽 디자인에서 보여주는 자세와 같이 정확성, 경제성 그리고 열정으로 만들어졌다. 우리는 이 책을 통해서 그의 고객과 독자 그리고 예술과의 관계의 본질을 이해할 수 있다."라고 썼다. 그래픽 디자이너가 쓴 책 혹은 그래픽 디자이너에 관한 책이 이전에 《뉴욕타임스》에 소개된 적이 없었던 까닭에 예일대학교 출판부는 흥분했다. 그러나 이 책이 가져온 격한 반응에 대해 준비가 되어 있지는 않았다. 책 판매가 급증했을 뿐만 아니라 이 리뷰는 대중적인 시각 문화의 그림자 속에 묻혀 있던 전설적 디자이너 폴 랜드가 스포트라이트를 받게 된 사건이었다. 신문 및 잡지들이 그래픽 디자인에 많은 관심을 갖게 만든 분명한 계기이기도 했다.

어쨌든 그 당시 나는 《Book Review》지의 아트디렉터로서 폴 랜드에게 먼저 논평이 곧 나올 것이라고 알려야 했다. 하지만 공식적으로 출간되기 전까지는 리뷰 내용을 공유하거나, 특히 1면 기사로 나갈 것이라는 사실을 알려줄 수는 없었다. 나는 어린 아이처럼 기대에 부풀었던 그의 모습과 그런 그에게 이런 뉴스를 전해 주지 않고 내가 어떻게 참았는지를 아직도 기억하고 있다. 발표된 여러 호평을 접하고 폴 랜드는 겉으로는 짐짓 아무렇지 않은 척 했지만 과찬에 대한 그의 기대감은 계속 커졌다. 그도 사람인지라 어쩔 수 없는 노릇이었다.

폴 랜드는 노골적으로 찬사를 갈구하지는 않았지만 자신이 만든 책의 평가에 대한 자부심은 분명히 갖고 있었다. 그래서 그는 이 책으로 유명해졌을 때 매우 즐거워했고 책에 그의 서명을 받으려는 줄이 길어지는 것을 보면서 기뻐했다. 연단에 서는 것을 싫어하고 무뚝뚝하며 과할 정도로 수줍어하던 폴 랜드가 이제는 행사장에서 연설하는 일도 생겨났다. 종종 나도 행사에 폴 랜드의 대화 상대로 끼게 되었는데 폴 랜드는 테이블 뒤에 앉아서 나와 관객들의 질문에 답변했다. 가끔 '터무니없는 것' 혹은 '가치 없는 것'으로 질문을 일축하기도 했지만 관객들은 그의 말을 경청했고 그에 대한 거부감 같은 것은 느낄 수 없었다. 우리가 미네소타주 세인트폴의 피츠제럴드극장 St. Paul's Fitzgerald Theatre에서 함께했던 행사 후 크랜브룩아카데미 Cranbrook Academy 강연에서 교수와 학생 들은 폴 랜드의 작품과 인생에 대한 매력적이고 재미있고 여유 있는 그의 연설을 듣고 놀랐다. 당시의 크랜브룩은 다른 포스트모더니즘의 온상지들과 마찬가지로 구시대 디자이너들을 겨냥한 세대 전쟁의 온상지였다. 반反 폴 랜드, 반 모더니스트 운동의 요새였던 것이다. 이 점이 더욱 흥미로운 부분이었다.

그는 1980년대 후반과 1990년대 초반에 나온 《Print》와 《Emigre》 같은 디자인 잡지와 학회에서 제기된 전문적이고 학술적인 공개 비평에 익숙한 편은 아니었다. 포스트모던 선언문은 다양성을 추구하며 유행을 따르지 않는 폴 랜드의 디자인 원칙을 전면적으로 거부했다. 이것은 신세대와 기성 세대 사이에서 충분히 있을 수 있는 충돌이었다. 디자인 역사에서 남성 헤게모니도 신세대 디자이너들의 공격의 대상이었다. 그때까지만 해도 학계 밖에서의 그래픽 디자인 비평은 생소한 분야였다. 『폴 랜드의 디자인 예술』이 출판될 무렵은 디자인

비평 운동의 태동기였다. 이 책이 이러한 운동을 일으킨 것은 아니었지만 뜻밖의 영향을 끼친 것은 사실이었다. 폴 랜드는 로저 프라이, 아돌프 로스, H.L.멩켄, 해럴드 블룸 Harold Bloom, 존 코웬호벤 등 다방면에 걸친 예술 비평과 문화 분석 저술을 탐독했다. 그리고 예일대학교 대학원 제자들과 젊은 디자이너들에게 이러한 독서를 권했으며 이것을 심오한 사고의 개발과 직관적 실무에 적용하라고 충고했다. 폴 랜드의 이런 고전적인 방식은 어떤 면에서 공격의 빌미를 제공했고, 그 반작용으로 날카로운 비평이 쏟아졌다.

폴 랜드는 본인에 대한 비평가들의 글을 몹시 싫어했고 친구들에게 그들을 격렬하게 비난했다. 그는 자신의 많은 경험을 통해 난공불락의 지혜를 얻었다고 확신했는데, 이런 자신에게 날아드는 비난을 잘 받아들이지 못했다. 영국의 한 디자인 평론가가 『폴 랜드의 디자인 예술』을 두고 "정치적인 고려도 없이 웨스팅하우스의 기업 이미지를 디자인해서 무기 제조의 기여에 공모한 결과를 초래했다."라고 비난한 비평을 읽고 폴 랜드가 불같이 화를 냈던 모습을 나는 기억한다. 그로부터 몇 년이 지난 1993년이었을 것이다. 폴 랜드는 내게 전화해서 재닛 에이브럼스 Janet Abrams가 《I.D》에 쓴 표지 설명 프로필에서 자신의 성격을 트집 잡았다고 불평했다. 에이브럼스는 이렇게 썼다. "폴 랜드는 그를 만났던 사람들 사이에서 상반된 감정을 불러일으킬 수 있는 인물이다. 수많은 제자와 동료 들은 그를 영원한 존경의 대상으로 여기지만 다른 사람들에게는 상종할 수 없는 고집 센 노인네다. 그를 완고한 모더니스트로 보는 사람들의 입장에서는 융통성이 없는 아집의 소유자이며 그래픽 디자인에 대한 새로운 접근 방식을 무시하는 사람이다." 프로필을 설명하는 과정에서 에이브럼스는 디자인 역사학자 빅터 마골린 Victor Margolin이 폴 랜드의 다른 저서 『Design, Form, and Chaos』의 리뷰를 강하게 비판한 폴 랜드의 말을 인용했다. 다른 사람들은 훌륭하다고 평가하는 《뉴욕타임스》 북리뷰 코너에 실린 빅터 마골린의 코멘트에 대해서 폴 랜드는 이렇게 얘기했다. "나의 책에 대한 리뷰는 실무를 아는 예술가가 아닌 이론가가 썼다. 그는 에세이의 끝에 참으로 무책임한 말을 했다. 내가 사회적 이슈나 새로운 것에 관심이 없다는 말은 정말이지 억측이고 엉터리다."

폴 랜드는 경멸적인 비난에 많이 괴로워했지만 자신이 옳고 그들이 잘못되었다는 확신이 있었기에 그러한 '공격'이 그를 오히려 대담하게 만든 측면도 있었다. 어쨌든 그의 사고는 수십 년에 걸친 위대한 예술 사학자와 문화 평론가들의 글을 바탕으로 하고 있으며 이는 그의 책 전반에 걸친 인용과 주석을 통해 확인할 수 있다. 더욱이 그는 말이 안 통하는 신세대 비평가들에게는 체질적으로 결론적인 조언을 하지 못하는 사람이었다.

『폴 랜드의 디자인 예술』이 출판되기 전 폴 랜드의 대중적인 인지도는 그리 높지 않았다. 그는 종종 공개 강의도 했고 예일대학교 대학원에서는 학생들을 가르쳤다. 그는 자신의 업적이 자연스럽게 알려지길 바랐고 신세대의 비평가들에 대해 공개적으로 관여하는 것은 피했다. 그러나 그들과의 싸움에서 완전히 벗어나는 것은 불가능해 보였다. 폴 랜드는 『폴 랜드의 디자인 예술』을 일종의 성경으로 그 이후에 쓴 책들을 기도서로 삼아 그의 충실한 지지자들을 불러 모았다. 그들은 연단 위에 있는 사제와도 같은 폴 랜드의 강론을 듣기 위해 몰려들었지만, 한편 이단자들이 생겨나기도 했다.

얼마 후 세대 간의 불협화음은 가라앉았다. 폴 랜드의 특강이 있을 때 디자이너들은 이제 그를 볼 수 있는 시간이 얼마 안 남았다고 생각해서인지 누구도 그 기회를 놓치고 싶어 하지 않았다. 1996년 9월 쿠퍼유니언Cooper Union에서 마지막 두 번째로 등장한 폴 랜드의 특강은 서 있을 공간 밖에 남지 않았을 정도로 만석이었다.

폴 랜드가 유럽의 모더니즘에 대한 비판적 해석을 거쳐 스스로 자랑스럽게 '상업적 예술'이라고 불렀던 광고, 편집 및 CI에 적용함으로써 미국 디자인 스타일을 창조해낸 20세기 중반의 위대한 그래픽 디자이너였다는 주장에는 아무런 이견이 없다. 그의 경력이 치솟을 때 출간된 그의 첫 번째 책, 『폴 랜드의 디자인 생각』에서 그는 전형적인 업계의 상투적 문구를 뛰어 넘는 진지한 그래픽 디자인 담론의 언어를 만들었다. 그의 최근 3부작 중 이 책 『폴 랜드의 디자인 예술』이 초석이 되어 1993년에 출간된 『Design, Form, and Chaos』와 그로부터 3년 뒤에 나온 『폴 랜드, 미학적 경험: 라스코에서 브루클린까지From Lascaux to Brooklyn』는 20세기의 가장 중요한 그래픽 디자인

서적들이다. 이 책들은 얀 치홀트의 『Die Neue Typographie』(1928) 만큼이나 영향력이 있고 아민 호프만Armin Hofmann의 『Graphic Design Manual』(1965) 만큼 교육적이며 밀턴 글레이저 Milton Glaser의 『Milton Glaser Graphic Design』(1972) 만큼이나 영감을 주는 책이다. 이 책은 폴 랜드의 글과 디자인이 절정기에 있을 때 출간된 진정으로 유익한 책이다.

내가 소장한 이 책의 초판에 폴 랜드는 '나만큼이나 디자인밖에 모르는 친구 스티브에게. 폴 랜드'라고 써주었다. 이것은 참으로 감미롭고 겸손한 글이다. 이 문구는 나에게 폴 랜드가 이 분야에 크게 이바지한 것과 더불어 그가 상업 예술가가 된 이유에 대해서 생각하게 한다. 나를 포함한 대부분의 다른 예술가들처럼 그는 상업 예술이 고객에게 단순한 서비스를 넘어선 가치를 제공하는 일이기 때문에 이 일을 선택했을 것이다. 폴 랜드에게 상업 예술은 사람들의 일상 생활에 영향을 미치는 시각 문화를 만들기 위한 일종의 자격증 같은 것이었다. 그는 디자인을 능숙하고 지혜롭게 다루는 사람들은 매우 존경했지만 그렇지 못한 사람들은 싫어했다.

그는 자신의 첫 번째 책을 낸 이유에 대해 나와 농담조로 말한 적이 있다. "나는 이 방법이 모든 작업을 한 곳에 보관하는 방법인 걸 알고 있어. 그래서 혹시 불이 나더라도 샘플에 대해 걱정할 필요가 없는 거지." 45년 후 이 책에서 그는 더 진지하게 설명했다. "나의 관심은 폴리클레투스Polycletus 시대 이후로 줄곧 예술가들을 이끌었던 원칙이 유효하다는 것을 보여주는 데 있었다. 오로지 변치 않는 원칙을 디자인에 적용할 때 외형적인 우수성을 얻을 수 있다. 특히 팝 아트와 미니멀아트의 세계에서 자란 신세대들에게 이런 원칙은 시대를 넘어 항상 적용될 수 있다는 것을 강조하고 싶다." 인정하건대, 그의 이 말은 내가 동원할 수 있는 그 어떤 말보다 훨씬 좋은 결론이다. 그래서 나는 폴 랜드의 기지와 지혜에 경의를 표하게 되고 그는 또 한 번 최종 발언을 한 승자가 되는 것이다.

일반적으로 디자인은 차원을 기준으로
평면 디자인을 그래픽 디자인, 입체 디자인을
제품 디자인과 환경 디자인 그리고 시간 디자인을
영상 디자인과 인터랙션 디자인 등으로 구분한다.
그래픽 디자인은 가장 저차원2D의 평면 디자인으로서
모든 디자인의 기본이다. 평면 디자인은 작업이
상대적으로 용이한 까닭에 작품의 수도 많다.
그만큼 일상에서 흔하게 접할 수 있는 디자인이다.
이 책의 저자 폴 랜드는 평면 디자인을 주로 한
그래픽 디자이너이자 아티스트였다.

그래픽 디자인은 20세기 초 유럽의 급변하는
정치, 경제 상황 속에서 자연적으로 탄생하게 되었다.
산업화와 전쟁은 효율성과 합리성을 요구했으며
이런 분위기 속에서 민주적이고 겸손한 그래픽
디자인은 귀족적이고 거만한 미술로부터 독립하여
'그래픽 아트'라는 이름을 얻었다. 미술의 모습을
한 디자인은 모듈화되어 제작과 복제가 쉬워졌다.
그래픽 디자인은 한편으로는 정치적 도구로
또 다른 편으로는 저급한 문화적 상품으로서
시장에 범람했다. 이런 사회적, 정치적 변화기에
유럽의 구성주의 디자인이 있었으며 그 중심은
독일의 바우하우스였다. 폴 랜드가 젊은 시절을
보낸 1930-1950년대 미국은 경제 대국이자
선진국이었지만 디자인 분야에서는 유럽에 비해
한참 뒤처져 있었다. 그 당시 미국은 상업적인
광고와 일러스트레이션이 주류였고 이렇다 할
디자인의 원칙도 없었으며 조형원리에 대한 이해도
부족한 상태였다.

폴 랜드가 현대 디자인에 눈을 뜬 것은 우연히
책방에서 본 독일의 그래픽 아트 책 덕분이라고 한다.
특히 바우하우스 교수들의 저서는 그가 미국에서
경험하거나 배운 적이 없는 조형 원리를 다룬
책들이었다. 단지 화려함이나 장식을 위한
서체가 아닌 중립적이고 중성적인 헬베티카와
유니버스Univers 같은 산세리프체와 공간의
체계적 운영 도구인 그리드로 조형 예술을 설명한
유럽의 구성주의 원리는 폴 랜드가 자신만의
디자인 미학을 갖게 된 배경이었다. 그러나 수학적
원리와 합리성을 강조한 유럽 구성주의 스타일의
그래픽 디자인에도 취약점은 있었다. 그것은 바로
고전적인 예술과 확연하게 차별되는 '익명성'이었다.
기하학적 조형 요소와 대칭적 구성 방법을 통해
효율성과 합리성을 추구하다 보니 차별성과
개성이 무시된 익명적 디자인이 양산된 것이다.

이러한 유럽 구성주의의 익명성을 탈피하고
디자인의 작가성을 보여준 디자이너가 바로
미국의 폴 랜드였다. 폴 랜드 작품의 특성은
그의 그래픽적 개성에 있었다. 일본의 폴 랜드라고
불렸던 가메쿠라 유사쿠亀倉雄策는 그래픽 디자인
잡지 《Idea》에 기고한 글에서 "일본 디자이너에
비해 유럽이나 미국의 디자이너들은 개성이 없다.
특히 디지털 성향이 강한 현대 디자이너들의 작품은
작가의 이름을 보지 않고서는 누구의 디자인인지
알 수 없다. 그러나 폴 랜드는 예외다."라고 했다.
폴 랜드의 그래픽 작품에는 그의 서명은 물론
자신의 작품임을 보여주는 스타일이 존재했다.

1947년 그의 나이 서른세 살 때 저술한
『폴 랜드의 디자인 생각』은 미학적 주제를
학구적인 글쓰기 방법으로 보여준 새로운 형식의
디자인 전문서였다. 그리고 이 책 『폴 랜드의
디자인 예술』은 그로부터 40년 가까이 그래픽
디자이너로서의 경험을 통해 얻은 통찰력에
그의 예술적 작품을 더해서 출간한 저서다.
이 책은 『폴 랜드의 디자인 생각』의 내용에
그의 학구적이며 감각적인 디자인 에세이
「디자인과 놀이 본능」, 「폴 랜드의 트레이드마크」,
「신타이포그래피」 등을 더하고 기존의 내용을
보완하여 출간했다. 스물여섯 개의 미학적 주제에
대한 글과 그 내용에 합당한 그의 작품을 병치하여
만든 책으로서 품위와 격조를 갖추고 있지만
동시에 디자인의 현장감을 함께 경험할 수 있는
책이기도 하다. 이 책의 성공에 고무된 폴 랜드는
1993년에 『Design, Form, and Chaos』와
3년 뒤 『폴 랜드, 미학적 경험: 라스코에서
브루클린까지』를 연이어 출간했다.

그가 『폴 랜드의 디자인 예술』에서 강조하고자
했던 것은 디자인이 미학적 산물이고 내용과
형태의 일체로부터 나온다는 점이었다. 이렇게
탄생한 디자인은 단지 실용적인 산물일 뿐 아니라
긴 생명력을 갖는 예술품이어야 한다는 것이다.
폴 랜드는 경박하고 상업적인 디지털 디자인의
유행만을 추구하는 젊은 디자이너들에게
"디자인은 인간의 인식과 경험을 넓히고 상상력을
고양시킨다. 디자인은 디자이너의 마음에서
나와서 보는 이의 마음 속에서 정점을 이룬다.
그러한 느낌은 조형 원칙에 따라 구현되어야 한다.
현명하지 못한 디자이너는 혼돈의 산물밖에 만들지
못한다. 우리는 생활 속에서 좋은 디자인보다

나쁜 디자인에 더 쉽게 끌린다. 디자인의 많은
가면 중 하나는 이런 나쁜 디자인의 유혹이다."라는
충고의 말을 남겼다. 이러한 절충주의 정신은
마치 그가 새로운 것을 거부한다는 오해를
불러일으켜서 기술을 앞세운 새로운 세대들로부터
많은 비난을 받기도 했다. 그러나 조형 원칙을
무시하고 환상적인 경향만을 추구하는 신세대
디자이너들에게 많은 교훈을 준 것도 사실이었다.

디자인 100년사를 통해 오늘날까지 다양한
디자인 분야에 수많은 디자이너들이 있었지만
그중 대표적인 한 사람을 뽑으라고 한다면
나는 주저 없이 폴 랜드라고 말할 것이다.
그는 세계 경제의 중심이었던 미국에 합리적이고
체계적인 유럽 디자인을 전파시킨 사람이었고
CEO 비즈니스를 통한 기업 디자인을 만들었으며
저급했던 미국 그래픽 디자인의 수준을 예술의
경지까지 끌어 올린 작가였다. 또한 이 책
『폴 랜드의 디자인 예술』과 같은 명저를 남긴
저술가였으며 20세기 시각문화의 수준을 높여준
현대 디자이너였다.

폴 랜드가 1996년 11월 결장암으로 별세한 지
1년 만인 1997년에 안그라픽스가 이 책의
번역서를 출간했다. 당시 우리나라는 기업 디자인이
전성기를 누릴 때였다. 따라서 폴 랜드에 대한
관심이 꽤 높았다. 폴 랜드의 대표 저서인 이 책은
그가 우리 곁을 떠난 지 20년이 지난 2016년
미국에서 스티븐 헬러의 후기와 함께 복간되었다.
나 또한 번역한 지 20년이 지난 이 시점에
후기를 고쳐 쓴다. 폴 랜드의 희망처럼 이 책이
디자인을 전공하거나 디자인 업무에 종사하는
전문가뿐 아니라 일반인에게도 디자인을
이해하는 데 도움을 주는 교양서가 되길 기대한다.